最簡單的音樂創作書⑪

圖解 重配和聲入門

梅垣ルナ (Luna Umegaki) 著

黃大旺 譯

U0030094

前言

　　「重配和聲（reharmonization）」，是指為旋律配上和弦，也就是「和聲（harmonize）」之後，將那些和弦再換成其他和弦的手法。

　　為什麼需要這樣地重配和聲呢？
　　原因就如下面這幾種情形：

　　「想要氛圍再不一樣一些」
　　「想要更高亢一點的氣氛」
　　「想要更漂亮的和弦進行」

　　以我自己的經驗而言，在剛開始作曲的時候，常常會想著：「有沒有辦法寫出更帥氣的和弦進行呢？」

　　如果運用重配和聲的技巧，就可以在保留原有旋律的情況下，輕而易舉地刷新曲子原有的印象。

　　本書從無難度的點子活用，到做出複雜進行樣式的多樣性手法，總共備有五十種技巧。而原來的和弦進行，也都是流行音樂中通用性較高的類型。

　　各位可以從「好像很簡單！」的範例開始嘗試，也可以從「跟我寫的曲好像！」的範例看起；本書的宗旨，正是希望大家可以依照各自的不同需求，找出各種重配和聲搭配。

　　請各位讀者和我一起透過重配和聲美化自己的曲子，讓聽者迷上你的音樂吧！

<div align="right">二〇一九年二月　梅垣ルナ</div>

INTRODUCTION
和弦進行的基本知識

CHAPTER 1
最基本的重配法

CHAPTER 2
增加對副歌期待感的旋律 B 段落處理法

CHAPTER 3
為副歌、尾奏帶來戲劇性表現

CHAPTER 4
能為前奏、旋律Ａ增添風味的技巧

CHAPTER 5
在各種場合都能應用的手法

本書的使用方法

關於本書條目

本書是由以下章節組成。

- INTRODUCTION：和弦與和弦進行的基本知識
- CHAPTER 1：逐步解說重配和聲的基本技法
- CHAPTER 2：旋律 B 常見和弦進行的重配和聲
- CHAPTER 3：副歌／結尾常見和弦進行的重配和聲
- CHAPTER 4：前奏／旋律 A 常見和弦進行的重配和聲
- CHAPTER 5：其他用途廣泛的重配和聲

建議初次接觸和弦或樂理的讀者，先從「INTRODUCTION」部分開始閱讀。而「CHAPTER 1」此章中也會將重配和聲的基本技法逐一介紹，因此也務必多加參考。

從「CHAPTER 2」之後，則是更加具體的實戰解說。雖然在此把一首樂曲分成幾個段落，但這只是為了方便掌握和弦意象以進行分類而已，就像是在「CHAPTER 2」中所介紹的和聲重配法，並不表示無法用於前奏或副歌段落裡。希望各位讀者能發揮想像力，把這些手法活用於曲子的各個段落。

此外，原來的和弦進行全都設定為四小節，調號也統一為 C 大調（Key=C）或 A 小調（Key=Am）。

關於每一頁的圖表與譜例

「CHAPTER 1」之後，每一個條目的篇幅都在兩頁（一跨頁）以內。右頁附有範例，請配合下面的說明一起參考。

❶音訊檔／ MIDI 檔案名稱

本書附錄的檔案，同時收錄了原和弦進行與重配和聲後和弦進行的音訊檔與 MIDI 檔。除了檔案格式名稱不同，每一個範例的音訊檔與 MIDI 檔的檔案名稱都一樣。箭頭左方是原來的和弦進行，箭頭右邊是重配和聲後的和弦進行。此外，重配和聲前後的和弦進行，也收錄有鋼琴的獨立聲部版本與增加旋律、伴奏的編曲版本兩種。在閱讀各段落的時候，不妨先聆聽確認對應的音訊檔，如果能從中聽出鋼琴單獨演奏版與編曲版在整體印象上的不同，想必會很有趣；之後若再自行調整 MIDI 檔裡的和弦聲位（voicing）或音色，就能更加增進對重配和聲的理解。

❷和弦進行

以和弦名與度名（參閱 P.29）標示原來的和弦進行與重配和聲後的和弦進行。在其他調號下應用的場合，請善用度名。

❸和弦配置範例

上述和弦進行的和弦配置範例。

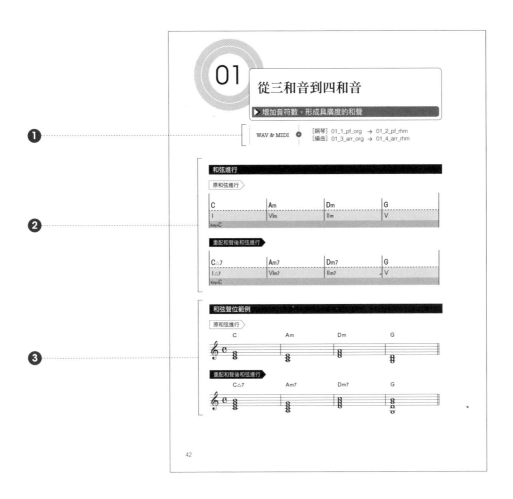

關於音訊檔案與MIDI檔案

關於本書附錄檔案

　　本書附贈的檔案中，收錄有音訊檔案與MIDI檔案。如同前面P.8提到的，音訊檔案的名稱與MIDI檔案相同。

「AUDIO」檔案夾

- 「項目編號_1_pf_org.wav」→以鋼琴演奏原來的和弦進行音訊檔
- 「項目編號_2_pf_rhm.wav」→以鋼琴演奏重配和聲後的和弦進行音訊檔
- 「項目編號_3_arr_org.wav」→原來和弦進行加上旋律等部分的編曲演奏音訊檔
- 「項目編號_4_arr_rhm.wav」→重配和聲後的和弦進行加上旋律等部分的編曲演奏音訊檔

「MIDI」檔案夾

- 「項目編號_1_pf_org.mid」→以鋼琴演奏原來的和弦進行MIDI檔
- 「項目編號_2_pf_rhm.mid」→以鋼琴演奏重配和聲後的和弦進行MIDI檔
- 「項目編號_3_arr_org.mid」→原來和弦進行加上旋律等部分的編曲演奏MIDI檔
- 「項目編號_4_arr_rhm.mid」→重配和聲後的和弦進行加上旋律等部分的編曲演奏MIDI檔

※ MIDI檔案請參照音訊檔案，在軟體音源上設定音色播放。編曲版本的範例檔案中，有一部分沒有收錄節奏類音軌（音檔部分使用了預錄聲音素材的關係）。

關於檔案下載

　　本書附贈的檔案內容，請從以下網址下載：

https://bit.ly/2IVd46P

INTRODUCTION

和弦進行的基本知識

首先從重配和聲的必備基本知識開始介紹。如果你已經知道主和弦／下屬和弦／屬和弦、代理和弦、副屬和弦、反轉和弦等專有名詞的意思，可以直接跳過本章。

什麼是重配和聲？

在旋律上附加和弦（chord）的過程，稱為「**配置和聲（harmonize）**」。而將已經配置好的和弦換成其他和弦，則稱為「**重配和聲（reharmonize）**」。

在此該注意的要點是「**能搭配一段旋律的和弦進行不只一種**」。有作曲經驗的讀者想必已經體會到了，即使是同樣的曲調，只要改變和弦就可以表現出不同的氛圍。

「想給這段和弦進行營造複雜一點的印象」

「想改成更時髦的和弦」

「想要一些更符合副歌段落的高昂氣氛」

「想要一段勾人期待的前奏」

如果你也有這樣的想法，請務必嘗試本書介紹的各種重配和聲技巧。只要在和弦上加一點音符，就可以帶來更寬廣的空間感，或表現出更時尚的氛圍；而增加進行中的和弦數，則可以讓曲子具有更大的震撼度。

此外，重配和聲也可以讓平淡的旋律線聽起來更加悅耳，與和弦進行的技法同樣是活化旋律的重要手法。

至於怎樣的重配和聲適合自己的曲子，則會依據曲子節奏或旋律而有所不同。例如節奏偏快的曲子，如果加了太多和弦，也可能變成匆忙的感覺。為了避免不適當的改編，確實掌握一首曲子想要表達的印象是很重要的。

和弦進行是個有趣的世界。光是透過和弦的選擇，就可以讓曲子變得樸素黯淡或是形成鼓譟騷動不安的氛圍，甚至激起雄偉壯觀的氣勢。透過不同和弦間的組合，創造出多采多姿的世界，也可以說是作曲的一大樂趣所在。請各位讀者活用本書的各種技巧，為自己的曲子增添更多光彩。

SECTION 2 明白和弦之前，要先會算音程度數

　　和弦包括三個音組成的三和音，四個音組成的四和音，以及更多不同音高組成的和音。後面在 P.19 會介紹和弦的種類，不過若簡單說明各種和弦之間差異的話，就是組成和弦的音分別有多高。

　　如果記得這些「音符的高度」（嚴格說來，就是音與音之間的距離）的計算單位，就可以更容易理解和弦。這種單位我們稱為「**度數**」。首先我們要記得以下兩點：

- 同音高的音＝「一度」
- 音與音之間每離一格，就以「二度」、「三度」逐次增加

◎度數範例

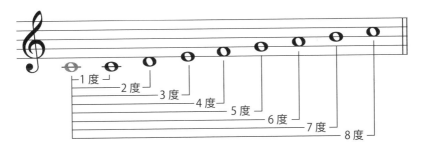

　　度數標記上即使帶有升降音記號，數值也不會改變。所以有時候會出現「相同度數的不同音程」或「不同度數的相同音程」。

◎即使帶有臨時記號，度數也不變

　　遇到這種情況要怎麼區分呢？通常會在各度數之前加上「完全」、「大」、「小」、「增」、「減」來表示。下一頁將介紹各種代表性的範例。

❶「完全」音程：用於一度、四度、五度、八度。

◎**完全一度**：兩個音高相同的音程

◎**完全四度**：五個半音階距離的音程

◎**完全五度**：七個半音階距離的音程

◎**完全八度**：距離八度的音程

❷「大」音程 &「小」音程：二度、三度、六度、七度，則會依照半音部分的高
　低而區分為「大」與「小」。以下是代表範例。

◎大二度：兩個半音階距離的音程

◎小二度：一個半音階距離的音程

◎大三度：四個半音階距離的音程

◎小三度：三個半音階距離的音程

◎**大六度**：九個半音階距離的音程

◎**小六度**：八個半音階距離的音程

◎**大七度**：十一個半音階距離的音程

◎**小七度**：十個半音階距離的音程

❸「增」音程&「減」音程：比完全音程與大音程多半個音，就成為「增」音程。如果比完全音程與小音程少半個音，就成為「減」音程。此外，完全一度不論是上方或下方的半音，都是「增」音程，「減」音程則不存在。以下是幾個代表性的例子。

◎**增四度**：六個半音階距離的音程

◎**增五度**：八個半音階距離的音程

◎**減五度**：六個半音階距離的音程

和弦名稱的基本規則

和弦名稱（chord name）由表示音名的英文字母與幾個符號組成。這裡要介紹最基本的規則，其他範例則在後面的SECTION 4～6中解說。

- 在和弦名稱之中，「**基本音＝一度音＝根音（root）**」的音名以英文字母標示。

C D E F G A B
‖ ‖ ‖ ‖ ‖ ‖ ‖
Do Re Mi Fa Sol La Si

- 當在根音三度距離上的音是「小三度」的時候，會以象徵「小調（minor）」的小寫「**m**」標示（有時候也會標示成「-」）。而若在根音三度距離上的音是「大三度」時，則不用再額外加記號（有些樂譜也會標示成「△」或「+」）。

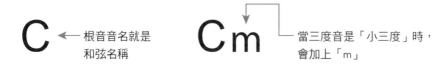

C ← 根音音名就是
　　　和弦名稱

Cm ┐ 當三度音是「小三度」時，
　　　　會加上「m」

- 在根音七度距離上的音是「小七度」的時候，標示為「**7**」。
- 當根音七度距離上的音是「大七度」的時候，會在「7」前加上象徵「大調（major）」的「△」(有時候也會標示為「M」、「Maj」、「+」)。本書均以「**△7**」標示。

七度音是「小七度」的時候，以「7」標示

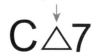

C7 Cm7

當七度音是「大七度」的時候，
在「7」前面加上「△」

C△7

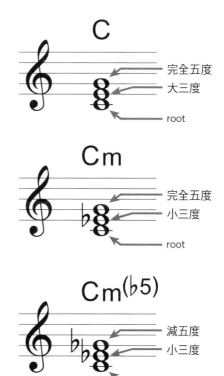

SECTION 4

和弦的種類① 三和音

　　和弦主要分為三大類：由三個音疊成、四個音疊成與更多音數。首先要介紹的是由三個音疊成的「**三和音**編按」及其代表性的和弦種類。

❶大調和弦

　　以「根音＋大三度＋完全五度」組成的基本和弦。通常用於「明朗」印象的音色上，作曲時主要用於主題旋律的開頭或曲子的結尾，有各式各樣的用途。

❷小調和弦

　　以「根音＋小三度＋完全五度」組成的最基本和弦。通常帶給人「幽暗」的印象。作曲上，在表現有陰影的意象，或是想呈現孤寂感覺的場合時，相當有效。

❸小調降五度和弦

　　以「根音＋小三度＋減五度」組成，稍微的不安定感是這種和弦的特徵。用於在重配和聲時為段落增添一些轉折。例如把「C-D7-G7-C」的「D7」換成「Cm(♭5)」的話，效果可說是立竿見影。

C
　　　　完全五度
　　　　大三度
　　　　root

Cm
　　　　完全五度
　　　　小三度
　　　　root

Cm(♭5)
　　　　減五度
　　　　小三度
　　　　root

編按：三和音（triad）指三個音堆疊出的和弦。狹義則指由根音、3 度、5 度所組成的三個和音，又稱三和弦

❹增和弦

在本書中稱為「aug和弦」。這是一種由「根音＋大三度＋增五度」組成，具有相當不安定和音特色的和弦。名稱中的「aug」是「augmented（增添）」的縮寫。在重配和聲的使用方法上，如能將「C-C7-F-G7-C」進行中的「C7」改成「Caug」，便可以自然地銜接「C」與「F」兩個音。

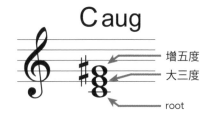

❺掛留四度和弦

在本書中稱為「sus4和弦」。這是一種由「根音＋完全四度＋完全五度」組成，充滿懸而未決與漂浮感的和弦。「sus4」是「suspended 4th（掛留四度）」的縮寫，通常解釋成「被停留住的四度」。在重配和聲上，如果使用「Csus4-C」的進行，就可以營造安全著陸的氣氛。

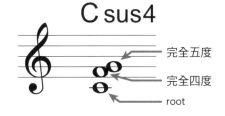

SECTION 5　和弦的種類② 四和音

接下來要介紹四個音重疊而成的「**四和音**」，及其代表性的和弦種類。

❶七和弦

在本書中稱為「7th和弦」。由「根音＋大三度＋完全五度＋小七度」組成，可以為大調和弦帶來一點曲折變化的印象。在曲子裡往往加在兩個和弦之間當做緩衝，例如在「C-F」之間加入C7緩衝，使之成為「C-C7-F」，可以達到為直率的進行增添色彩的效果。

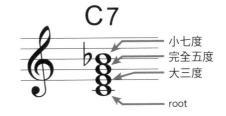

C7

小七度
完全五度
大三度
root

❷大七和弦

在本書中稱為「△7th和弦」。由「根音＋大三度＋完全五度＋大七度」組成，雖然看起來只是在大調和弦上加一個大七度，但具有能帶來比大調和弦更撥雲見日感的和聲特徵。這是一組用途很廣的和弦，可以用於曲子的各種段落之中。

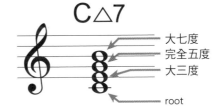

C△7

大七度
完全五度
大三度
root

❸小七和弦

在本書中稱為「m7th 和弦」。由「根音＋小三度＋完全五度＋小七度」組成，可以為小調和弦帶來一點強度。例如在「Dm-G7-C」中加入 Dm7，成為「Dm-Dm7-G7-C」，可以達到提升曲子故事性的效果。

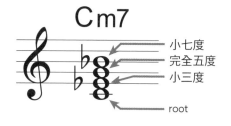

Cm7

小七度
完全五度
小三度
root

❹小大七和弦

在本書中稱為「m△7th 和弦」。由「根音＋小三度＋完全五度＋大七度」組成，兼具小調和弦的陰暗與大調和弦的明朗，帶來非常複雜的印象。例如在小調曲子結尾以此和弦收尾，就可以呈現出懸疑的結局，帶來戲劇性表現。

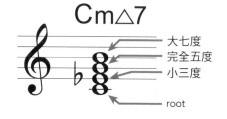

Cm△7

大七度
完全五度
小三度
root

❺小七減五和弦

在本書中稱為「m7(♭5) 和弦」。由「根音＋小三度＋減五度＋小七度」組成，單獨聽起來為極具個性的聲響，在和弦進行中則是可以增添風采的和弦。例如把類似「Dm-G7-C」的所謂「二五進行」（參閱 P.34）中的「G7」換成「Dm7(♭5)」的話，就可以做成漂亮的動線。

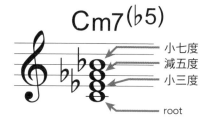

Cm7(♭5)

小七度
減五度
小三度
root

❻六和弦

在本書中稱為「6th 和弦」。由「根音＋大三度＋完全五度＋大六度」組成，特徵是能讓大調和弦增添一些柔性印象。如果曲子最後的和弦是主音大調和弦（參閱P.30），就可以在該和弦上加一個大六度成為六和弦，帶來更加柔和的收尾感。

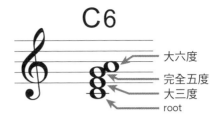

❼小六和弦

在本書中稱為「m6th 和弦」。由「根音＋小三度＋完全五度＋大六度」組成，特徵是聲響能讓小調和弦聽起來更顯存在感。在曲子中的應用例：在「F-C」中插入Fm6成為「F-Fm6-C」，即可將直率的進行變成優美的進行。

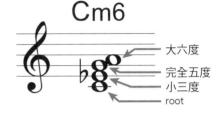

❽減和弦

在本書中稱為「dim 和弦」。有時候也會寫成「dim7」，本書則省略後面的數字。由「根音＋小三度＋減五度＋減七度」組成，聲響單獨聽起來極具個性，但在曲子裡卻是可以烘托出優美印象的和弦。假如將「Dm-G7-C」中的「G7」改成「Ddim」，應該就能明白其效果。

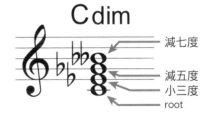

❾七掛留四和弦

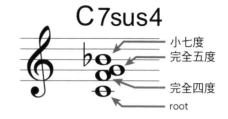

在本書中稱為「7sus4和弦」。由「根音＋完全四度＋完全五度＋小七度」組成，與三和音的sus4一樣是具有曖昧和音特徵的和弦。例如在「Dm-B7-E7-Am」的「B7」前加入sus4和弦，成為「Dm-B7sus4-B7-E7-Am」，就可以形成流暢的進行。

HINT

關於本書的和弦內音表示

前面一直以「大三度」「完全五度」等形式標記和弦的內音，看起來可能會有些繁雜，至於其他的樂理書上，其實也有以英文字母與數字或其他多種標記型態，在本書的CHAPTER 1以後，和弦的內音都將以下面的方式標記，相信讀者會比較容易分辨出度數與和弦的關係。

- 一度→根音或root
- 大三度→3rd
- 小三度→m3rd
- 完全四度→4th
- 減五度→♭5th
- 完全五度→5th

- 增五度→♯5th
- 大六度→6th
- 小七度→7th
- 大七度→△7th
- 減七度→♭♭7th

SECTION
6 和弦的種類③　引伸音

　　「引伸音（tension note）」意指附加在三和音或四和音的和弦內音（chord tone）上的音（通常加在四和音上）。一般而言，只要是距離根音七度（7th）以內的音都叫和弦內音，九度（9th）以上的則稱為引伸音。

　　通常被當成引伸音使用的音有九度音、十一度音與十三度音，一般標記為「**9th（九度）**」、「**11th（十一度）**」、「**13th（十三度）**」。此外，引伸音也會依據不同的和弦進行，使用低半音或高半音，也就是有♭或♯記號的音。以下列舉幾種常用的引伸音：

- ■△7th和弦：**9th**、**♯11th**、**13th**
- ■m7th和弦：**9th**、**11th**、**13th**
- ■屬七和弦（※）：**9th**、**♭9th**、**♯9th**、**♯11th**、**13th**、**♭13th**

　　從八度內推算起來，9th相當於二度，11th相當於四度，13th相當於六度音。

　　本書中則以下圖的方式，在和弦的右上角以小字括弧標記延伸度數；但是在遇到「C△9」的時候，通常會標記成「C△7⁽⁹⁾」。然而事實上7th或△7th的音常會被省略並且加上引伸音，這時就會使用如「**Cadd9**」的形式，用「**add**」來表記。

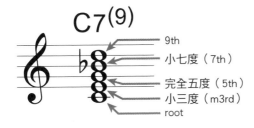

$C7^{(9)}$

9th
小七度（7th）
完全五度（5th）
小三度（m3rd）
root

※ 屬七和弦（dominant seventh），是在自然和弦中具有屬和弦（dominant）功能的和弦上增加七度音所形成的7th和弦，相當於C大調中的「G7」。請參閱P.30。

SECTION 7
自然和弦是和弦進行的基礎

　　自然和弦（diatonic chord）指的是以自然音階（diatonic scale）各音為根音，並往上累加三度音而成的和弦。「自然音階」，在大調中就是「Do Re Mi Fa Sol La Si」七個音階。在小調中則有自然小調（natural minor）、和聲小調（harmonic minor）與旋律小調（melodic minor）三種音階。看起來有點複雜，在這裡不妨先想像成「在音階上組成的和弦」。

　　在許多曲子的和弦進行當中，都將自然和弦用做曲子的核心，這是一個重點。下面會以C大調（key=C）與其平行調^{編按}A小調（key=Am）當中的自然音四和弦為範例說明。每一個和弦下附記的羅馬數字稱為**度名（degree name）**，將於下一節中說明。

◎**大調自然和弦（以key=C為例）**

將C調自然音階（C大調音階）的各音當做根音

並跳過一個音，與高兩格的音疊在一起（各音間隔三度）

就成為C的自然和弦

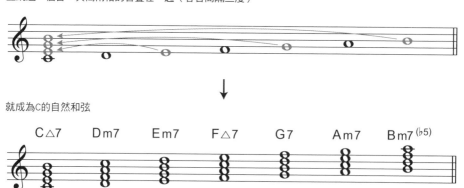

◎自然小調的自然和弦（以 key=Am 為例）

將 A 自然小調音階的各音當做根音，並與高兩格的音疊在一起（各音間隔三度）

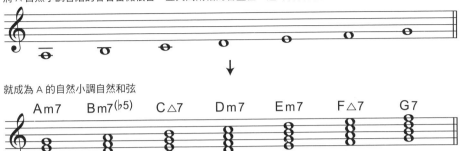

就成為 A 的自然小調自然和弦

Am7	Bm7(♭5)	C△7	Dm7	Em7	F△7	G7
Im7	IIm7(♭5)	♭III△7	IVm7	Vm7	♭VI△7	♭VII7

◎和聲小調自然和弦（以 key=Am 為例）

將 A 和聲小調音階的各音當做根音，並與高兩格的音疊在一起（各音間隔三度）

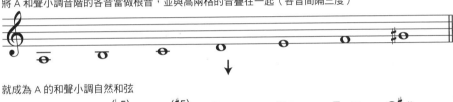

就成為 A 的和聲小調自然和弦

Am△7	Bm7(♭5)	C△7(♯5)	Dm7	E7	F△7	G♯dim
Im△7	IIm7(♭5)	♭III△7(♯5)	IVm7	V7	♭VI△7	VIIdim

◎旋律小調自然和弦（以 key=Am 為例）

將 A 旋律小調音階的各音當做根音，並與高兩格的音疊在一起（各音間隔三度）

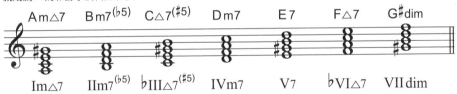

就成為 A 的旋律小調自然和弦

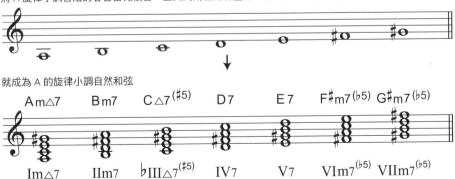

Am△7	Bm7	C△7(♯5)	D7	E7	F♯m7(♭5)	G♯m7(♭5)
Im△7	IIm7	♭III△7(♯5)	IV7	V7	VIm7(♭5)	VIIm7(♭5)

編按：即平行大小調，從俄文 Параллельные тональности、德文 Paralleltonart 翻譯而來，而平行大小調的英文是 relative key，所以又稱為關係大小調。英文中另有 parallel key（平行的調），意指同主音調，如 C 大調的同主音小調為 C 小調

各調號的自然音階和弦

下面要介紹的是各調中的自然和弦（四和音）。小調又分為「自然（natural）」、「和聲（harmonic）」與「旋律（melodic）」三類，在右頁只列出自然小調。其他種類的自然和弦，在之後會視情況在必要時說明。

大調

	I△7	IIm7	IIIm7	IV△7	V7	VIm7	VIIm7(♭5)
C	C△7	Dm7	Em7	F△7	G7	Am7	Bm7(♭5)
D♭	D♭△7	E♭m7	Fm7	G♭△7	A♭7	B♭m7	Cm7(♭5)
D	D△7	Em7	F♯m7	G△7	A7	Bm7	C♯m7(♭5)
E♭	E♭△7	Fm7	Gm7	A♭△7	B♭7	Cm7	Dm7(♭5)
E	E△7	F♯m7	G♯m7	A△7	B7	C♯m7	D♯m7(♭5)
F	F△7	Gm7	Am7	B♭△7	C7	Dm7	Em7(♭5)
F♯ **G♭**	F♯△7 G♭△7	G♯m7 A♭m7	A♯m7 B♭m7	B△7 C♭△7	C♯7 D♭7	D♯m7 E♭m7	E♯m7(♭5) Fm7(♭5)
G	G△7	Am7	Bm7	C△7	D7	Em7	F♯m7(♭5)
A♭	A♭△7	B♭m7	Cm7	D♭△7	E♭7	Fm7	Gm7(♭5)
A	A△7	Bm7	C♯m7	D△7	E7	F♯m7	G♯m7(♭5)
B♭	B♭△7	Cm7	Dm7	E♭△7	F7	Gm7	Am7(♭5)
B	B△7	C♯m7	D♯m7	E△7	F♯7	G♯m7	A♯m7(♭5)

關於度名

　　表格第一行（最上）的羅馬數字稱為「**度名**」。表中將各調號的第一個和弦（最左）視為「I」，依序排到最右的「VII」。如果以羅馬數字取代和弦的英文字母，就可以直接掌握和弦進行而不用考慮調性，因此相當方便。尤其在理解下一節「和弦的功能」時，更是不可或缺的標示方法。

小調

	Im7	IIm7(♭5)	♭III△7	IVm7	Vm7	♭VI△7	♭VII7
Am	Am7	Bm7(♭5)	C△7	Dm7	Em7	F△7	G7
B♭m	B♭m7	Cm7(♭5)	D♭△7	E♭m7	Fm7	G♭△7	A♭7
Bm	Bm7	C#m7(♭5)	D△7	Em7	F#m7	G△7	A7
Cm	Cm7	Dm7(♭5)	E♭△7	Fm7	Gm7	A♭△7	B♭7
C#m	C#m7	D#m7(♭5)	E△7	F#m7	G#m7	A△7	B7
Dm	Dm7	Em7(♭5)	F△7	Gm7	Am7	B♭△7	C7
D#m **E♭m**	D#m7 E♭m7	E#m7(♭5) Fm7(♭5)	F#△7 G♭△7	G#m7 A♭m7	A#m7 B♭m7	B△7 C♭△7	C#7 D♭7
Em	Em7	F#m7(♭5)	G△7	Am7	Bm7	C△7	D7
Fm	Fm7	Gm7(♭5)	A♭△7	B♭m7	Cm7	D♭△7	E♭7
F#m	F#m7	G#m7(♭5)	A△7	Bm7	C#m7	D△7	E7
Gm	Gm7	Am7(♭5)	B♭△7	Cm7	Dm7	E♭△7	F7
G#m	G#m7	A#m7(♭5)	B△7	C#m7	D#m7	E△7	F#7

和弦進行以「功能」決定走向

　　自然和弦的七個和音，又可依照功能分為「**主和弦**」、「**下屬和弦**」與「**屬和弦**」三大類。「功能」指的是「在和弦進行中扮演的角色」，而依據和弦的搭配則可以讓和弦進行組合出不同的故事。每一個功能都有代表性的和弦，我們稱為「**主要三和音**」。

❶ 主要三和音

　　主要三和音指的是「**I**」「**IV**」「**V**」，這些和弦的各自特徵如下。

■ 「**I**」=**主和弦（tonic ╱ T）**：具有強大的穩定感，是常被用於曲子開頭、結尾的和弦。在C大調裡為「C」與「C△7」。

■ 「**IV**」=**下屬和弦（subdominant ╱ SD）**：穩定感不如主和弦強，但比接下來要介紹的屬和弦穩定，是一種「稍稍不穩定」的和弦，可放在主和弦與屬和弦之間。在C大調裡為「F」與「F△7」。

■ 「**V**」=**屬和弦（dominant ╱ D）**：是一種非常不穩定的和聲，尤其是七度的屬和弦「**V7（屬七和弦dominant seventh）**」經常被使用。「屬和弦→主和弦」是一種「不穩定→穩定」的代表性進行樣式。在C大調裡為「G」與「G7」。

　　下圖為各功能組合範例。

◎ 和弦進行中的功能示意圖

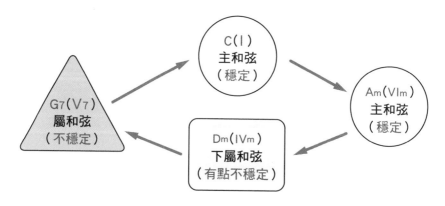

◎ C 大調的自然和弦與主要三和音

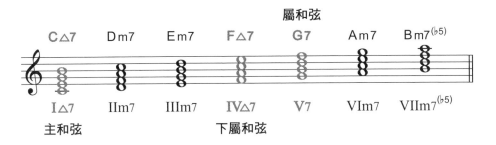

② 「三全音」與「屬音動線」

　　「**V7**」之所以會有不穩定的和聲，理由在於其中的「**三全音（tritone）**」。

　　三全音若以 C 大調的「V7」也就是「G7」和弦為例，指的是「Si 與 Fa」的關係。兩個音之間具有減五度（增四度）音程關係，是非常不穩定的和聲。而「Fa」在進入半音下的「Mi」及「Si」半音上的「Do」之後，便帶來安定感。

　　如同下圖，從屬七和弦「V7」進行到主和弦的「I」，也就是所謂「V7-I」進行，又稱為**屬音動線（dominant motion）**，在 C 大調裡就是「G7-C」。

◎ 「G7」的三全音與屬音動線

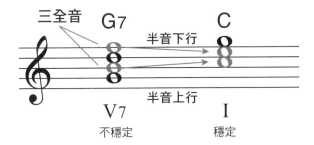

　　從「不穩定」發展到「穩定」的過程稱為「**解決（solution）**」，可以想像成得到安定感後問題就能解決。反過來說，一直保持不穩定感的話，會讓聽者感到不安而產生對穩定和聲的期待心理。

❸大調自然和弦的功能

　　主要三和音以外的自然和弦，也可以區分為主和弦（T）、下屬和弦（SD）與屬和弦（D）三類。

◎大調自然和弦

I△7	IIm7	IIIm7	IV△7	V7	VIm7	VIIm7$^{(♭5)}$
T	SD	T	SD	D	T	D

❹小調類自然和弦的功能

　　小調類的自然和弦，一樣可以區分為主和弦（T）、下屬和弦（SD）與屬和弦（D）三類。以下列舉出三種小調自然和弦。

◎自然小調自然和弦

Im7	IIm7$^{(♭5)}$	♭III△7	IVm7	Vm7	♭VI△7	♭VII7
T	SD	T	SD	D	SD / T	SD

◎和聲小調自然和弦

Im△7	IIm7$^{(♭5)}$	♭III△7$^{(♯5)}$	IVm7	V7	♭VI△7	VIIdim
T	SD	T	SD	D	SD / T	D

◎旋律小調自然和弦

Im△7	IIm7	♭III△7$^{(♯5)}$	IV7	V7	VIm7$^{(♭5)}$	VIIm7$^{(♭5)}$
T	SD	T	SD	D	T / SD	D

代理和弦是重配和聲的基礎

上面已經提過「主要三和音以外的自然和弦，也可以區分為主和弦（T）、下屬和弦（SD）與屬和弦（D）三類」，換言之，在主要三和音以外，也存在具有主和弦、下屬和弦與屬和弦功能的和弦，並可取代「I」「IV」「V」的功能。即為所謂「**代理和弦（substitute chord）**」。

◎大調自然和弦的主要和弦與代理和弦（括弧內為 key=C 的對應和弦）

功能	主和弦	下屬和弦	屬和弦
主要和弦	I (C)	IV (F)	V (G)
代理和弦	IIIm VIm (Em) (Am)	IIm (Dm)	VIIm$^{(\flat5)}$ (Bm$^{(\flat5)}$)

◎自然小調自然和弦的主要和弦與代理和弦（括弧內為 key=Am 的對應和弦）

功能	主和弦	下屬和弦	屬和弦
主要和弦	Im (Am)	IVm (Dm)	Vm (Em)
代理和弦	♭III (C) ♭VI (F)	IIm$^{(\flat5)}$ (Bm$^{(\flat5)}$) ♭VI ♭VII (F) (G)	

只要利用代理和弦，就可以在維持基本和弦進行架構的前提下，營造出不同的和聲。也因為這些和弦是自然和弦，因此可保持原來旋律，亦不失整體的自然性。可以說代理和弦是重配和聲最為基本的一種手法。

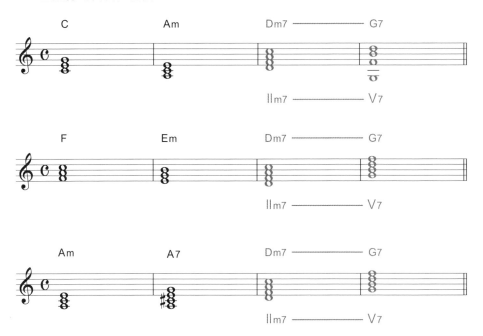

SECTION 11 二五進行也是最標準的和弦進行

前面在 P.30 的「SECTION 9」已經說明過屬音動線的重要性，在形成屬音動線之前，還有一種常用的和弦進行「IIm7-V」，依照組成的和弦數字稱為「二五進行（two-five）」。

二五進行的和弦根音呈現四度上（五度下）移動，是一種聽起來平順流暢的優美和弦進行。

如果把二五進行結合屬音動線，則會成為「IIm7-V7-I」的二五一進行（two-five-one），這也是常見的和弦進行之一。

以下列出二五進行的代表性範例，請自行練習運用。

◎二五進行的代表性範例

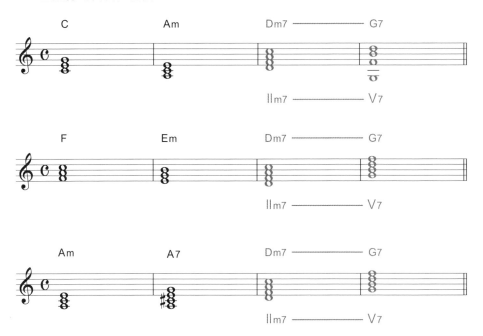

SECTION 12 透過副屬和弦製造變化

　　在自然和弦之中，屬音動線只能以主和弦解決，但非主和弦以外的和弦，其實也可以發展出屬音動線，我們稱之為「**副屬和弦（secondary dominant）**」。

　　這是一種將自然和弦中除「V7」以外的和弦都變換成屬七和弦（dominant seventh）的手法。變換後的和弦，又與完全四度上（完全五度下）的自然和弦搭配，產生類似「V7-I」的屬音動線進行。

　　如果不需將一首曲子改頭換面，只是想稍微改變氣氛，副屬和弦是相當便利的手法。下面以C大調的副屬和弦為例進行說明。

◎在 key=C 之內的副屬和弦與屬音動線

C7 - F△7 （ I 7 - IV△7 ）

D7 - G7 （ II 7 - V 7 ）

E7 - Am7 （ III 7 - VI m7 ）

A7 - Dm7 （ VI 7 - II m7 ）

B7 - Em7 （ VII 7 - III m7 ）

　　下一個跨頁列出了各調的所有副屬和弦，提供各位參考。

大調的副屬和弦

	I7 - IV△7	**II7 - V7**	**III7 - VIm7**	**VI7 - IIm7**	**VII7 - IIIm7**
C	C7 - F△7	D7 - G7	E7 - Am7	A7 - Dm7	B7 - Em7
D♭	D♭7 - G♭△7	E♭7 - A♭7	F7 - B♭m7	B♭7 - E♭m7	C7 - Fm7
D	D7 - G△7	E7 - A7	F#7 - Bm7	B7 - Em7	C#7 - F#m7
E♭	E♭7 - A♭△7	F7 - B♭7	G7 - Cm7	C7 - Fm7	D7 - Gm7
E	E7 - A△7	F#7 - B7	G#7 - C#m7	C#7 - F#m7	D#7 - G#m7
F	F7 - B♭△7	G7 - C7	A7 - Dm7	D7 - Gm7	E7 - Am7
F# **G♭**	F#7 - B△7 G♭7 - C♭△7	G#7 - C#7 A♭7 - D♭7	A#7 - D#m7 B♭7 - E♭m7	D#7 - G#m7 E♭7 - A♭m7	E#7 - A#m7 F7 - B♭m7
G	G7 - C△7	A7 - D7	B7 - Em7	E7 - Am7	F#7 - Bm7
A♭	A♭7 - D♭△7	B♭7 - E♭7	C7 - Fm7	F7 - B♭m7	G7 - Cm7
A	A7 - D△7	B7 - E7	C#7 - F#m7	F#7 - Bm7	G#7 - C#m7
B♭	B♭7 - E♭△7	C7 - F7	D7 - Gm7	G7 - Cm7	A7 - Dm7
B	B7 - E△7	C#7 - F#7	D#7 - G#m7	G#7 - C#m7	A#7 - D#m7

小調的副屬和弦

	I7 - IVm7	II7 - Vm7	♭III7 - ♭VI△7	IV7 - ♭VII7	♭VII7 - ♭III△7
Am	A7 - Dm7	B7 - Em7	C7 - F△7	D7 - G7	G7 - C△7
B♭m	B♭7 - E♭m7	C7 - Fm7	D♭7 - G♭△7	E♭7 - A♭7	A♭7 - D♭△7
Bm	B7 - Em7	C#7 - F#m7	D7 - G△7	E7 - A7	A7 - D△7
Cm	C7 - Fm7	D7 - Gm7	E♭7 - A♭△7	F7 - B♭7	B♭7 - E♭△7
C#m	C#7 - F#m7	D#7 - G#m7	E7 - A△7	F#7 - B7	B7 - E△7
Dm	D7 - Gm7	E7 - Am7	F7 - B♭△7	G7 - C7	C7 - F△7
D#m	D#7 - G#m7	E#7 - A#m7	F#7 - B△7	G#7 - C#7	C#7 - F#△7
E♭m	E♭7 - A♭m7	F7 - B♭m7	G♭7 - C♭△7	A♭7 - D♭7	D♭7 - G♭△7
Em	E7 - Am7	F#7 - Bm7	G7 - C△7	A7 - D7	D7 - G△7
Fm	F7 - B♭m7	G7 - Cm7	A♭7 - D♭△7	B♭7 - E♭7	E♭7 - A♭△7
F#m	F#7 - Bm7	G#7 - C#m7	A7 - D△7	B7 - E7	E7 - A△7
Gm	G7 - Cm7	A7 - Dm7	B♭7 - E♭△7	C7 - F7	F7 - B♭△7
G#m	G#7 - C#m7	A#7 - D#m7	B7 - E△7	C#7 - F#7	F#7 - B△7

分數和弦也能拿來當「替代品」

分數和弦（on-chord ／ slash chord）是將根音以外的音當成低音聲部（和弦中最低的內音）使用的和弦。例如在「C」和弦上附加三度音「Mi」做為最低音使用，標示則為「C⁽ᵒⁿᴱ⁾」；這類和弦有時也會標記成「C/E」，所以才稱為**分數和弦**。分數和弦也像代理和弦一樣，可以用於和弦的替換上，替換的樣式大致分為兩類。

❶以原來和弦的內音為低音聲部

前面提到的「C⁽ᵒⁿᴱ⁾」，低音聲部是由和弦內音負責，所以當成分數和弦使用時，在和音性質上其實與原來的「C」和弦無異，所以可以自然地取代「C」和弦使用。

❷以和弦構成音以外的音為低音聲部

有時候我們會把「C」換成分數和弦「C⁽ᵒⁿᴰ⁾」，並且取代「D7sus4」和弦的位置。祕密就在和弦的內音上。下面就是把「C⁽ᵒⁿᴰ⁾」當成「D7sus4」使用時的情形：

「Re」：根音

「Sol」：完全四度

「Do」：小七度

「Mi」：9th（引伸音）

換句話說，「C⁽ᵒⁿᴰ⁾」可說是「D7sus4」加上9th而成的和弦。這類分數和弦可以取代屬七和弦或m7th和弦使用，以營造出和聲更為洗鍊的曲子。

SECTION
14

反轉和弦與五度圈圖

屬七和弦對和弦進行來說相當重要，但是其實除了自然和弦外，仍有與「V7」具相同功能、可以取代「V7」的和弦——「♭II7」，在C大調之中即為「D♭7」。

為什麼可以取代「V7」使用？祕密就在於三全音。如下圖所示，「♭II7」與「V7」同樣具有三全音。

◎「**V7**」與「**♭II7**」具有共通的三全音（以**key=C**為例）

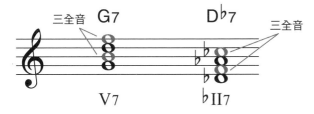

具有共通三全音B（C♭）與F

「♭II7」不是自然和弦，所以能為和弦進行帶來新鮮感，也常配用於重配和聲上。

此外，這個「♭II7」也被稱為「**反轉和弦（reverse chord）**」，原因出自右邊的圓形圖表。每一個調號依照順時針的五度關係排成一個圓形，因此又稱為「五度圈圖」。依照本圖，就可以看出G的正對角是「D♭」了。

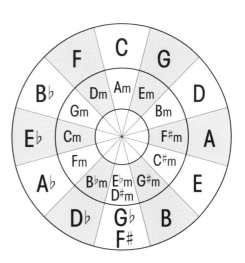

最基本的重配法

首先要熟記
和弦編排上基本的十個技巧

本章將介紹重配和聲的各種基礎技法，範例聽
起來雖然並不華麗，但都是日後必能派上用場
的參考。如果是已經具備一定程度樂理知識的
讀者，可以直接跳過本章閱讀CHAPTER 2。
在本章中，key=C的曲子使用的循環和弦都是
「I-VIm-IIm-V」，key=Am的曲子則一律使用
「Im-IVm-V-I7-IVm-V-Im」。

從三和音到四和音

▶ 增加音符數，形成具廣度的和聲

WAV & MIDI ● ［鋼琴］ 01_1_pf_org → 01_2_pf_rhm
［編曲］ 01_3_arr_org → 01_4_arr_rhm

和弦進行

原和弦進行 〉

C	Am	Dm	G
I	VIm	IIm	V

Key=C

重配和聲後和弦進行 〉

C△7	Am7	Dm7	G
I△7	VIm7	IIm7	V

Key=C

和弦聲位範例

原和弦進行 〉

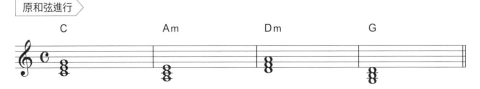

重配和聲後和弦進行 〉

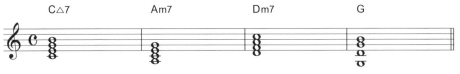

➡ 使用循環和弦

原來的和弦進行使用的是經常能在各種曲子中聽到的循環和弦「I-VIm-IIm-V」，每一個和弦都是「三和音」（參閱P.19）。大量使用三和音的和弦進行，感覺會較為直率，能在樂曲需要力量或素樸感時發揮功效。

➡ 有意表現壯闊感時，就使用四和音

重配後的和弦進行，除了最後的「G」以外，其餘的三和音全都改為四和音（參閱P.21）。「C」增加△7th（大調七度）成為「C△7」，「Am」與「Dm」也各自加上7th（第七度音）變為「Am7」與「Dm7」。這些和弦都是由C大調自然音階組成的四和音。

和弦由三和音變為四和音，在有意表現壯闊氛圍時相當有效。尤其是△7th能帶來強烈的開放感。

此外，「Am7」與「Dm7」也是在「La・Do・Mi」與「Re・Fa・La」上各加一個音而成的和弦，可以稍稍緩和原來和弦的直接。當我們有「想讓這首曲子的和聲再柔和一點」的需求時，試著將小調的三和音改成m7th和弦會是個不錯的選擇。

HINT

什麼是循環和弦？

反覆聆聽也不會覺得突兀的和弦進行，一般稱為「循環和弦（循環和弦進行）」。除了上面提到的「I-VIm-IIm-V」以外，還有「I-IV-II-V」、「I-VI-IV-V」、「II-V-I-VI」等各種基本樣式，也被運用於各式各樣的曲子當中。如果透過重配和聲為循環和弦添加變化，不僅可以產生多采多姿的變奏，也可以由此做出帶有不同表情的曲子。由於本書範例也經常運用到循環和弦，因此可以多加留意。

02 產生二度─五度─一度的型態

▶ 譜寫變奏的必備手法

WAV & MIDI ●
[鋼琴] 02_1_pf_org → 02_2_pf_rhm
[編曲] 02_3_arr_org → 02_4_arr_rhm

和弦進行

原和弦進行 〉

Am	Dm	E	A7	Dm	E	Am
Im	IVm	V	I7	IVm	V	Im

Key=Am

重配和聲後和弦進行 〉

Am	Bm7⁽♭5⁾	E	A7	Dm	Bm7⁽♭5⁾	E	Am
Im	IIm7⁽♭5⁾	V	I7	IVm	IIm7⁽♭5⁾	V	Im

Key=Am

和弦聲位範例

原和弦進行 〉

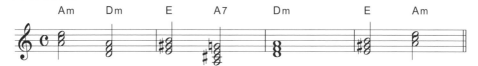

重配和聲後和弦進行 〉

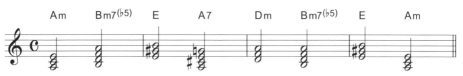

➡ 題材為小調循環和弦

上一個範例是C大調，這裡則以A小調為基礎做成原來的和弦進行。中間放了一個不屬於自然和弦的「I7」，各位讀者可以理解為「Im-IVm-V-Im」的反覆形。

➡ 應用於各種樂曲的和弦進行

在經過重配後的和弦進行中，第一小節的第二個和弦「Dm」，由同樣具有下屬和弦功能的「Bm7$^{(\flat5)}$」取代，而這個和弦相當於A小調裡的「IIm7$^{(\flat5)}$」。之所以能重配的理由，就在第三個和弦「E」上。因為這個和弦相當於A小調的五度音「V」，考量到前後的連續性，可以發展出「IIm7$^{(\flat5)}$-V-I7」的進行。這種和弦進行，可以依照度數稱為「二五一進行（二度─五度─一度，或簡稱二五）」（參閱P.34）。

這次依照原來和弦間的關係使用了「I7」，但其實換成「Im」也可以，「V」也常常換成「V7」。在大調底下，不妨將「IIm7-V7-I」視為基本進行。不論哪一種，都是常見於各式各樣樂曲中的優美和弦進行。使用何種和弦姑且不管，請先記得「II-V-I」這串慣用的數字排列。

➡ 為什麼會成為「必備」手法

「二五一進行」常被運用的原因，一則優美，二則是可以自然地回到「I」。在思考讓曲子進行的過程中，如果希望「自然地結束曲子」、「平順進入不同的和弦進行」或「自然地轉調」的話，進入「I」的手法就顯得相當重要。二五一進行在本書中也以各種變化形態呈現，各位可以再多加留意。

此外，第三小節也用了同樣的手法，但並不是把原來的「Dm」直接換成其他和弦，而是保留「Dm」的前兩拍，只把後面兩拍改成「Bm7$^{(\flat5)}$」。如此一來就可以在一小節中製造和聲的變化，讓曲子的表情更加豐富。

03 以代理和弦取代

▶ 記住主和弦與下屬和弦的代理和弦

WAV & MIDI
[鋼琴] 03_1_pf_org → 03_2_pf_rhm
[編曲] 03_3_arr_org → 03_4_arr_rhm

和弦進行

原和弦進行

C	Am	Dm	G
I	VIm	iIm	V

Key=C

重配和聲後和弦進行

C	Em Am	F	G
I	IIIm VIm	IV	V

Key=C

和弦聲位範例

原和弦進行

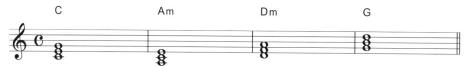

重配和聲後和弦進行

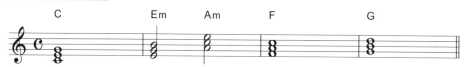

➡ 主和弦的代理和弦

　　這個重配和聲是將原來和弦進行第二小節的「Am」分割為「Em-Am」兩個和弦。前面「02」的第三小節也出現過相同手法，也就是把和弦一分為二的重配和聲基本技巧之一。使用兩個和弦能夠比一個和弦更加豐富多彩，因此請記住這個技巧吧。

　　那麼，為什麼可以把「Am」分割為「Em-Am」兩個和弦呢？因為在C大調裡，「Am」與「Em」都是「C」的代理和弦。前面P.33已經介紹過代理和弦的作用，這邊再次說明，「Am」「Em」「C」這三個和弦，在自然和弦裡都被分類為「主和弦」。主和弦可以放在曲子的開頭或結尾，為一首曲子帶來穩定感。簡單來說，可以把這三個和弦想成是功能相似的和弦。「I」「IIIm」「VIm」在其他調號下也都可以互換。

　　也因為如此，可以很自然地將「Am」分割成「Em-Am」，為和弦進行帶來不同的聲響。

　　再來「Em-Am」也可以看成A小調下的「Vm-Im」，即使不進行轉調，也能稱得上是順暢的和弦進行。

➡ 下屬和弦的代理和弦

　　接著來看第三小節。原來的「Dm」被「F」取代之後，整體聲響聽起來比較明亮。這兩個和弦在自然和弦中被分類為下屬和弦，換言之就是使用代理和弦做代換（「F」是下屬和弦，基本上代理和弦是「Dm」）。「IV」與「IIm」之間可以互換，請好好記起來吧。

　　依此類推，代理和弦的應用可以改變聲響的聆聽感受，而分割則可以增添和弦進行的變化。這是學習重配和聲後，在初次作曲時就可以嘗試導入的手法之一。

04

加入副屬和弦

▶ 讓和弦進行更具戲劇性

WAV & MIDI

[鋼琴] 04_1_pf_org → 04_2_pf_rhm
[編曲] 04_3_arr_org → 04_4_arr_rhm

和弦進行

原和弦進行〉

C	Am	Dm	G
I	VIm	IIm	V

Key=C

重配和聲後和弦進行〉

C	E7	Am	A7	Dm	G
I	III7	VIm	VI7	IIm	V

Key=C

和弦聲位範例

原和弦進行〉

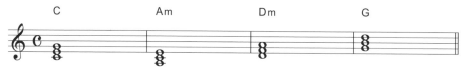

重配和聲後和弦進行〉

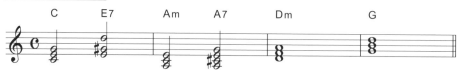

➡ 將「V7」以外的和弦全部換成屬七和弦

本範例中重配和聲的重點在「E7」與「A7」上。這兩個和弦依其功能被稱為「副屬和弦」，對之後接續的和弦發揮「屬音動線（dominant motion）」功能。

關於屬音動線，請參考 P.31 的解說。而屬音動線的特徵，就是在和弦進行中製造「屬和弦（不穩定）→主和弦（穩定）」的流動，使樂曲產生緩急上的變化。屬音動線通常以「V7-I（屬和弦 - 主和弦）」的進行呈現，不過若是使用副屬和弦，就可以搭配「I（主和弦）」以外的自然和弦形成屬音動線。以結果來說，由於曲中加入了非自然和弦（non-diatonic chord，也就是自然音以外的和弦），因而為和弦進行帶來更強的戲劇性，以及更多的抑揚頓挫。

在和弦進行中安排副屬和弦時，將解決和弦前的完全五度上（完全四度下）和弦加上 7th 音，變形成「○7」即可。

➡ 在需要精巧轉折的時候

接著來看重配和聲後的和弦進行。從後面的「Am」來看，第一小節的「E7」正好是完全五度上的和弦。第二至第三小節的「A7-Dm」也一樣，「A7」就是「Dm」的完全五度和弦。

副屬和弦在想為曲子帶來不同聲響的場合相當有效，可以應用在打算讓曲子「賣更多小關子」的時機。

05

加入引伸音

▶ 想要有型有款聲響的時候

WAV & MIDI ● ＿ [鋼琴] 05_1_pf_org → 05_2_pf_rhm
　　　　　　　　　　 [編曲] 05_3_arr_org → 05_4_arr_rhm

和弦進行

和弦進行 〉

C	Am	Dm	G
I	VIm	IIm	V

Key=C

重配和聲後和弦進行

C△7(9)	Am7(9)	Dm7(9)	G7(9,13)
I△7(9)	VIm7(9)	IIm7(9)	V7(9,13)

Key=C

和弦聲位範例

原和弦進行 〉

　　　　　C　　　　　　　　　Am　　　　　　　　　Dm　　　　　　　　　G

重配和聲後和弦進行

　　　　　C△7(9)　　　　　　Am7(9)　　　　　　Dm7(9)　　　　　　G7(9,13)

➔ 確認 9th 與 13th 音的位置

當需要複雜洗鍊的聲響時，就是「引伸音（tension note）」派上用場的時候了。在此將原來的和弦變成四和音，並且再加上引伸音完成重配和聲。

把重配前的和弦進行與重配後相比，想必可以看出所有的和弦都加上了△7th 或 7th 音（請同時參考前面 P.28 的四和音自然和弦）。

接下來，再把引伸音 9th（九度）和 13th（十三度）加在這些和弦上。

■ C△7⁽⁹⁾：9th = Re

■ Am7⁽⁹⁾：9th = Si

■ Dm7⁽⁹⁾：9th = Mi

■ G7⁽⁹, ¹³⁾：9th = La，13th = Mi

➔ 容易搭配的 9th

從根音算起，9th 是第九個音。安排入和弦進行中時，不會對曲子編排或氣氛造成太過強烈的作用，是一種非常好用的引伸音。建議可以用在想表現帥氣或繽紛感的和弦上。

除了在「G7」上增加 9th（Re）以外，還增加了由根音算起的第十三個音（13th）「Mi」，這種同時增加兩個引伸音的手法也是常用技巧之一。若在 7th 和弦上增加 13th，便能形成優雅的氛圍。

引伸音還有其他不同種類，在這裡就先記得「一開始先嘗試 9th」以及「在 7th 和弦上加 13th 也會很漂亮」這兩點吧。

06 加入反轉和弦

▶ 想要帥氣的聲響或震撼性的時候

WAV & MIDI ○ [鋼琴] 06_1_pf_org → 06_2_pf_rhm
[編曲] 06_3_arr_org → 06_4_arr_rhm

和弦進行

原和弦進行〉

C	Am	Dm	G
I	VIm	IIm	V
Key=C			

重配和聲後和弦進行〉

C△7(9)	E♭7(9)	Dm7(9)	D♭7(9)
I△7(9)	♭III7(9)	IIm7(9)	♭II7(9)
Key=C			

和弦聲位範例

原和弦進行〉

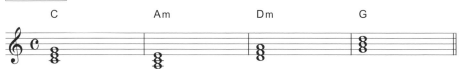

重配和聲後和弦進行〉

❷ 7th與9th的音呈半音進行

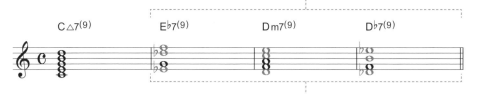

❶ 根音呈半音進行

➜ 用五度圈圖確認反轉和弦

本範例不僅將原來和弦進行的三和音變成四和音以及增加引伸音，還把第二小節的「Am」與第四小節的「G」都變成對應的反轉和弦（reverse chords）。

P.39 也介紹過，反轉和弦為三全音與屬和弦共通（參閱 P.31）又含有減五度的 7th 和弦，因此可以取代屬七和弦使用。名稱之所以為反轉和弦，是因為位於五度圈圖上的對角位置（請參閱本頁右邊的圓形圖表）。

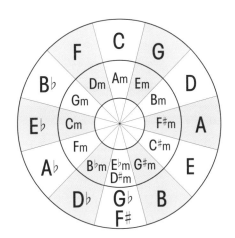

此外，由於第二小節的「Am」並不是屬和弦，所以在重配過程中先置換成副屬和弦「A7」，再轉換成反轉和弦「E♭ 7⁽⁹⁾」，採取兩階段的轉換方式。

➜ 留意和弦各聲位的移動！

聆聽示範音源後，有注意到使用反轉和弦可以讓聲響變得更帥氣吧。其中一個理由是和弦為非自然和弦（non-diatonic chords），因此在聽到的當下，會吸引聽者注意，成為和弦進行裡的些許辛香料。此外，「♭II7」的根音在主和弦「I」的延伸線上，當原來的和弦進行是「V-I」的時候，低音部分就會出現半音移動，可以製造出更平順的和弦進行。本範例透過反轉和弦的使用，讓第二至第四小節的根音變成「Mi♭-Re-Re♭」❶的優美半音進行。

第二小節至第四小節各和弦的 7th 音呈「Re♭-Do-Si」移動，9th 音也同樣形成了「Fa-Mi-Mi♭」❷的動線，可以清楚看出和弦內音的平順流動。像是根音等，音的「橫向移動」是否能呈現出相差半音之類的平順動線，這都是重配和聲時的重要考量。

07 使用減和弦

▶ 建議用於需要刺激聲響的場合

WAV & MIDI ⊙　[鋼琴] 07_1_pf_org → 07_2_pf_rhm
　　　　　　　[編曲] 07_3_arr_org → 07_4_arr_rhm

和弦進行

原和弦進行

C	Am	Dm	G
I	VIm	IIm	V

Key=C

重配和聲後和弦進行

C△7(9)	E♭dim	Dm7(9)	G7(13)
I△7(9)	♭IIIdim	IIm7(9)	V7(13)

Key=C

和弦聲位範例

原和弦進行

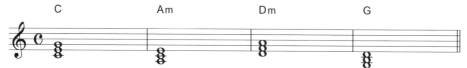

重配和聲後和弦進行

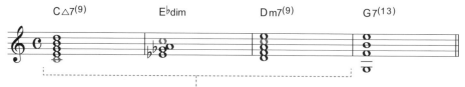

❶ 每一個和弦內音都含有「Do」

➔ 變換成減和弦的方法

　　這裡要介紹的是 dim 和弦（減和弦，參閱 P.23）的重配和聲範例。減和弦具有獨特的聲響，可以做為吸引聽者注意的亮點，在重配和聲時相當有效果。在此將第二小節的「Am（VIm）」改成帥氣且具刺激性的和聲「E♭dim（♭IIIdim）」。為什麼「Am」可以變更成「E♭dim」呢？理由就在兩個和弦的和弦內音中。

■ **Am**：**La（root）**・**Do（m3rd）**・Mi（5th）
■ **E♭dim**：Mi♭（root）・Sol♭（m3rd）・**La（♭5th）**・**Do（♭♭7th）**

　　如同上面所列，兩個和弦中有兩個共通的內音。不只是 dim 和弦，只要兩個和弦的和弦內音有半數以上相同，那能自然地互相替換的可能性就很高。

　　此外，由於一開頭的「C」可以替換成代理和弦「Em」，所以可以想像成「Em-E♭dim-Dm7⁽⁹⁾」的進行（這裡的根音以半音為單位移動是重點）。類似這種夾在兩個自然和弦之間的 dim 和弦，稱為「經過減和弦（passing diminish）」，換言之，本範例的重配和聲使用了經過減和弦處理。

➔ 共通音在實際編曲時也經常使用

　　共通音在編曲整體上也是重要的因素。例如在重配和聲後，第一至第三小節的和弦共通音是「Do」❶，利用共通和弦，可以編出優美的對位旋律（counter melody）。例如下面樂譜段落中的應用，也是一種可行的方式。

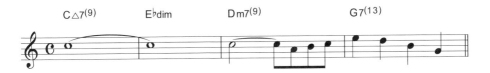

08 使用增和弦

▶ 適合用於想帶給聽者期待感的場合

WAV & MIDI ●　[鋼琴] 08_1_pf_org → 08_2_pf_rhm
　　　　　　　[編曲] 08_3_arr_org → 08_4_arr_rhm

和弦進行

原和弦進行

C	Am	Dm	G
I	VIm	IIm	V

Key=C

重配和聲後和弦進行

C	Caug	Dm	G
I	I aug	IIm	V

Key=C

和弦聲位範例

原和弦進行

　　C　　　　　　Am　　　　　　Dm　　　　　　G

重配和聲後和弦進行

　　C　　　　　　Caug　　　　　Dm　　　　　　G

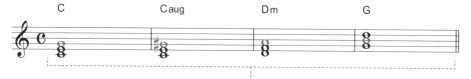

❶ 半音與全音的上行「Sol-Sol♯-La-Si」

→ 重點果然是共通音

增和弦（augument ／ aug）帶有與減和弦面向迥然不同的勾人聲響，在此保留原來和弦的三和音，並將第二小節的「Am（VIm）」改成「Caug（Iaug）」，這正是基於兩個和弦的共通內音才能重配的和聲。

- Am：La（root）·Do（m3rd）·Mi（5th）
- Caug：Do（root）　Mi（3rd）　Sol#（#5th）

aug和弦能讓聽者產生「接下來會發生什麼？」的期待感，聲響的特性則可以用在想要做出曲折感的時機，營造使人印象深刻的和弦進行。

→ 留意和弦內音裡的最高音

重配後的和聲中，到第三節為止的各和弦最高音與第四小節「G」和弦的內音動態如下❶。

- Sol（C）
↓
- Sol#（Caug）
↓
- La（Dm）
↓
- Si（G）

這是一種由半音與全音組成的優美進行。重配和聲的優點之一，便是能製造這種聲音線的流動。在追求重配後更加流暢的和弦進行時，不妨從和弦聲位開始思考。

09

sus4 這個選項

▶ 形成帶來期待感的美好進行

WAV & MIDI
[鋼琴] 09_1_pf_org → 09_2_pf_rhm
[編曲] 09_3_arr_org → 09_4_arr_rhm

和弦進行

原和弦進行

Am	Dm	E	A7	Dm		E	Am
Im	IVm	V	I7	IVm		V	Im

Key=Am

重配和聲後和弦進行

Am	Dm	Esus4 E7	A7	Dm	B7 B7sus4	E	Am
Im	IVm	Vsus4 V7	I7	IVm	II7 II7sus4	V	Im

Key=Am

和弦聲位範例

原和弦進行

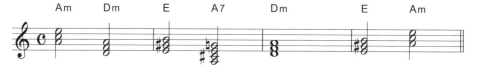

重配和聲後和弦進行

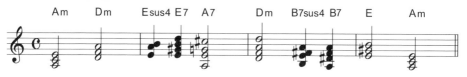

➡ 放進解決段落裡，效果絕佳

　　原來的和弦進行，與P.44「02」一樣是A小調。這裡嘗試以sus4和弦（掛留四度）為和弦進行帶來開闊的展開感。

　　首先讓我們看到原和弦進行的第二小節，本來是以「E-A7（V-I7）」解決的部分，在重配和聲時，在前面加了「Esus4（Vsus4）」。有「現在要開始解決囉！」的需求時，就是sus4和弦派上用場的時候。為什麼呢？因為用了sus4和弦就可以形成以下的動態。

- La（Esus4的4th）

↓

- Sol#（E的3rd）

↓

- La（A7的root）

　　只要把半音加入負責解決的進行中，就可以營造出些許的曲折感。

➡ 與二五一進行搭配也很優美

　　重配和聲後的和弦進行，在第三小節裡也加了sus4和弦「B7sus4（II7sus4）」。

　　原和弦進行的第三至第四小節是「Dm-E-Am（IVm-V-Im）」，但重配和聲時並不是直接把sus4和弦安插進去，而是先把進行調整成「Dm-B7-E-Am（IVm-II7-V-Im）」，也就是P.48「04」介紹過的，以副屬和弦形成二度—五度—一度（二五一）樣式。

　　接著，再把「B7sus4」放在朝「Im」前進、解決的二五一進行前面，形成推高期待感的聲響。

　　依此方式，就可以製造出比直接的「IVm-V-Im」更加複雜，同時也帶有優雅質感的和弦進行。

10

以下屬小調和弦製造戲劇性

▶ 用於想要「散發著哀愁感的聲響」時

WAV & MIDI ● [鋼琴] 10_1_pf_org → 10_2_pf_rhm
 [編曲] 10_3_arr_org → 10_4_arr_rhm

和弦進行

原和弦進行

C	Am	Dm	G
I	VIm	IIm	V

Key=C

重配和聲後和弦進行

C	Am	Fm	G
I	VIm	IVm	V

Key=C

和弦聲位範例

原和弦進行

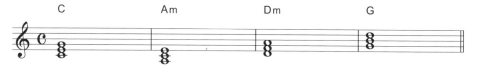

重配和聲後和弦進行

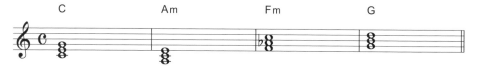

→ 將大調下的第四個和弦改成小調

本章最後要介紹的是下屬小調和弦（subdominant minor chord）。這個和弦並沒有出現在 P.26 的大調自然和弦介紹中。

簡單來說，將下屬和弦的「IV」改成小調「IVm」之後，就形成了下屬小調和弦。這經常用於重配和聲，以 C 大調為例就是「Fm（Fm6、Fm7）」。

我們可以想像成將「IVm」由同主調的小調自然和弦借用而來（對 C 大調而言，就是 C 小調）。

從其他調性（key）暫時借用和弦，我們稱為「借用和弦（borrowed chord）」；「同主調」指的則是從相同主和弦（像是 Do、Re、Mi、Fa…的第一個音 Do）開始的調性。

→ 適用於想要戲劇性變化的時候

接著讓我們來比較原來的和弦進行與重配和聲後的不同。將原來和弦進行的第三小節「Dm（IIm）」換成下屬小調和弦的「Fm（IVm）」。

在此可以先嘗試將和弦換成同是下屬和弦的「F」。聲響一樣會自然地產生變化，但有時候會希望能有更不同的印象。

如果將這個「F」換成小調和弦，就可以帶來更明顯的變化。聽起來帶著些微惆悵、陰沉的聲音對吧？這就是下屬小調和弦最擅長的效果。

CHAPTER 1 總整理

☐ 想要寬廣感時，就使用四和音重配　　　　　　　　　**P.42**

☐ 在「V」前加入「IIm7／IIm7$^{(\flat 5)}$」
　形成二度─五度─一度進行　　　　　　　　　　　**P.44**

☐ 想要改變聲響時，可以嘗試使用代理和弦　　　　　**P.46**

☐ 副屬和弦在營造豐富多彩的展開時很有效　　　　　**P.48**

☐ 想要洗鍊的聲響可使用引伸音，尤其推薦9th／13th　**P.50**

☐ 想要帥氣的聲響，可使用反轉和弦　　　　　　　　**P.52**

☐ 想要引人注意的聲響，可使用dim或aug　　　**P.54 ／ P.56**

☐ 想在「V-I」營造曲折感，則在前面加上一個sus4　　**P.58**

☐ 想要哀傷的聲響時，就使用「IVm」　　　　　　　**P.60**

CHAPTER

2

增加對副歌期待感的
旋律B段落處理法

表現出緩緩往上提升的氣氛

在作曲的時候往往容易遇到瓶頸，不知各位是
否也曾在進入副歌之前的「旋律B」卡關呢？
為了解決這樣的疑惑，本章將介紹適用於旋
律B的各種和弦進行和聲重配。如果遇到類似
「副歌有了，但實在不知道應該怎麼把氣氛帶
進副歌」的情況時，一定要試試本章介紹的提
案建議。

11

在副歌開始前帶動氣氛的
持續低音技法①

▶ 將「V7」的七度音當成低音聲部使用

WAV & MIDI ◉ 　[鋼琴] 11_1_pf_org → 11_2_pf_rhm
　　　　　　　　　[編曲] 11_3_arr_org → 11_4_arr_rhm

和弦進行

原和弦進行

F	G	C	Am
IV	V	I	VIm
Key=C			

重配和聲後和弦進行

F△7	G(onF)	Em7	Am7
IV△7	V(onIV)	IIIm7	VIm7
Key=C			

和弦聲位範例

原和弦進行

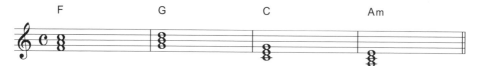

重配和聲後和弦進行

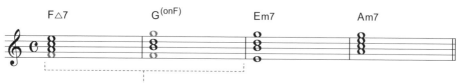

❶ 最低音固定為「Fa」

➡ 分數和弦

原來的和弦進行「IV-V-I-VIm」是旋律Ｂ使用最為頻繁的一種和弦進行，適合放在副歌前面帶動氣氛。為了進一步達到提升氣氛的效果，我們可以在重配和聲的時候加入分數和弦（on-chord）。

在前面P.38已經介紹過，分數和弦是一種以根音之外的音為內音最低音的和弦型態。凡是將最低音用像是「G^(onF)」的「onF」方式標示，就可稱為分數和弦。而另一種表示方法則為類似分數的「G/F」，也就是分數和弦這個名稱的由來。

➡ 以持續低音突顯聲響的變化

首先將第一小節的「F」改成四和音「F△7」，製造出寬廣感。接著，下面的第二小節是重點。第一小節的最低音直接套用到第二小節，形成分數和弦「G^(onF)」。藉由將第一小節與第二小節統合成同一個最低音，以強調其他和弦聲位的變化❶。

類似這樣即使上面的和弦改變，也仍持續使用同一最低音的技法，稱為「持續低音（bass pedal point，或直接稱為pedal）」，可做為美化和弦進行動態的一種技巧。

再來，將第三小節的「C」改成主和弦的代理和弦「Em」，再變換成四和音「Em7」。原來的「C」會有筆直前進的感覺，但如果改成「Em7」的話則可呈現出略微感傷的聲響。

將最後的「Am」再改成「Am7」。所有和弦都變換成四和音之後，更增添寬廣感。

12

在副歌開始前帶動氣氛的
持續低音技法②

▶ 「IV⁽ᵒⁿⱽ⁾」就是「V₇sus4+9th」

WAV & MIDI 　　[鋼琴] 12_1_pf_org → 12_2_pf_rhm
　　　　　　　 [編曲] 12_3_arr_org → 12_4_arr_rhm

和弦進行

原和弦進行

Dm	Dm	G	G
IIm	IIm	V	V

Key=C

重配和聲後和弦進行

C⁽ᵒⁿᴰ⁾	D7	F⁽ᵒⁿᴳ⁾	G
I(on II)	II7	IV⁽ᵒⁿ ⱽ⁾	V

Key=C

和弦聲位範例

原和弦進行

重配和聲後和弦進行

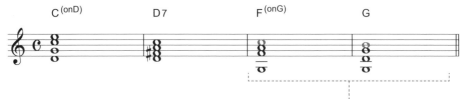

❶ 最高音之間相隔半音

➡ 將「IIm」變更成「I(onII)」

原來和弦進行裡的「IIm-IIm-V-V」常常使用在副歌前的小節。在印象上，是不是營造出了「眼前的路不斷延伸」的氛圍呢？這次的重配和聲，要再進一步強調這種「不斷拓展」的感覺。

首先要把開頭的「Dm」變更為分數和弦「C(onD)」。讓同樣的最低音持續兩小節，同時透過高音的聲位移動產生變化，進一步提高二五進行帶來的「即將水落石出」感。但是兩個和弦只有一個內音「Re」共通，若要當成可以互換的理由，似乎有點奇怪吧。這時可以將「C(onD)」當成「Dm」來看，如此一來和弦內音與根音之間的關係就會如下。雖然沒有 m3rd 或 5th，但可以想成是與「Dm＋引伸音」類似的聲響。

■ Re（root）·Do（7th）·Mi（9th）·Sol（11th）

接著，把第二小節的「Dm」改成「D7」。這是在 P.48 頁介紹過的副屬和弦技巧，可以帶來更高的期待感。

➡ 將「G」變更成「F(onG)」

接著將第三小節的「G（V）」也改成分數和弦「F(onG)（IV(onV)）」。雖然兩個和弦間只有一個共通的內音「Sol」，但如果將「F(onG)」的和弦內音當成「G」和弦的一部分，則可以像下面這樣看出構造是「G7sus4」加上 9th。

■ Sol（root）·Do（4th）·Fa（7th）·La（9th）

換句話說，可以把這裡的和弦進行想像成「G7sus4-G」，而從「G7sus4」裡的「Do（4th）」到「G」的「Si（3rd）」，則形成了流水般優美的連結❶。此外，因為「F(onG)」也含有 9th 音，所以能帶來比「G7sus4」更加洗鍊的聲響。

13

在副歌開始前帶動氣氛的
持續低音技法③

▶ 將原和弦分割成兩部分，讓聲響產生變化

WAV & MIDI ● [鋼琴] 13_1_pf_org→13_2_pf_rhm
[編曲] 13_3_arr_org→13_4_arr_rhm

和弦進行

> 原和弦進行

Dm	Dm	G	G
IIm	IIm	V	V

Key=C

> 重配和聲後和弦進行

Dm7(9)	B♭7(9)	F(onG)　Em7(onG)	F△7(onG)　G7
IIm7(9)	♭VII7(9)	IV(on V)　IIIm7(on V)	IV△7(on V)　V7

Key=C

和弦聲位範例

> 原和弦進行

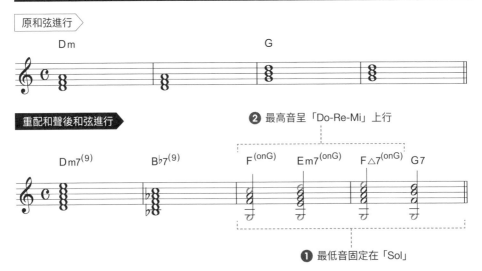

❷ 最高音呈「Do-Re-Mi」上行

❶ 最低音固定在「Sol」

→ 「原和弦＋引伸音」的技法

　　承繼「12」，讓我們接著重配「IIm-V」的和弦。首先把開頭的「Dm」加上引伸音9th，改為聲響漂亮的和弦「Dm7⁽⁹⁾」。第二小節的「Dm」先變換成第三小節「G」的副屬和弦「D7」，再轉換為「B♭7⁽⁹⁾」。其實「B♭7⁽⁹⁾」的和聲，與「D7＋引伸音」的聲響相近。下面的範例是從「D7」來看「B♭7」和弦內音時的情形。雖然沒有3rd與5th，卻反而能成為亮點，帶來吸引聽者注意的效果。

■**Si♭（♭13th）・Re（root）・Fa（♯9th）・La♭（♯11th）・Do（7th）**

　　第三至第四小節，則使用了最低音音高固定為「Sol」的持續低音❶，而和弦在這個「Sol」之上呈現細緻的變化，為後面的副歌帶來充滿活力的展開。首先將第三小節的「G」分成「F⁽ᵒⁿᴳ⁾」與「Em7⁽ᵒⁿᴳ⁾」兩個部分。「F⁽ᵒⁿᴳ⁾」正如P.67提到過的，是在「G7sus4」上增加9th音而成的和弦。

　　後面的「Em7⁽ᵒⁿᴳ⁾（IIIm7⁽ᵒⁿⱽ⁾）」也用了同樣的技巧。和弦組成如果從「G」來看，可從下面範例看出為「G」增加一個6th的「Mi」而成，是與「G6」聲位完全相同的和弦。

■**Sol（root）・Mi（6th）・Si（3rd）・Re（5th）**

→ 做出上行旋律線

　　到了第四小節，也將原來的和弦分割成「F△7⁽ᵒⁿᴳ⁾」與「G7」兩個和弦。前面的「F△7⁽ᵒⁿᴳ⁾」是由前述的「F⁽ᵒⁿᴳ⁾」的和弦內音「Sol、Fa、La、Do」四個音加上「Mi（從『G』和弦來看為13th）」而成，「G7」又是「G」的四和音，就算取代原和弦聽起來也不會突兀。如此一來，就可以在第三至第四小節形成最高音「Do-Re-Mi」❷的上行音程，並與持續低音「Sol」相呼應，形成一個適合放在副歌前的和弦進行。

14 以副歌前的轉調帶來優美和聲①

▶ 重點在精細分割，安排緩衝

WAV & MIDI ●
［鋼琴］ 14_1_pf_org → 14_2_pf_rhm
［編曲］ 14_3_arr_org → 14_4_arr_rhm

和弦進行

原和弦進行

Dm	G	C		B7		E7	
IIm	V	I		II7		V7	
Key=C				Key=Am			

❶ 轉調部分

重配和聲後和弦進行

Dm7(9)	G7(13)	Em7	Am7	F#m7(♭5)	B7	D(onE)	E7(♭9)
IIm7(9)	V7	IIIm7	VIm7	VIm7(♭5)	II7	IV(on V)	V7(♭9)
Key=C				Key=Am			

和弦聲位範例

原和弦進行

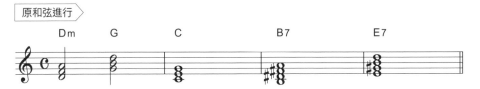

重配和聲後和弦進行

❸ 最高音的半音音程下行

❷ 最高音維持在「Mi」

➜ 維持最高音

接著讓我們重配這段由二五一進行開始，包含轉調成A小調的「B7-E7」進行在內的和聲吧。「B7-E7」在C大調中為「VII7-III7」，而若從A小調來看，就是「II7-V7」**①**。

首先，讓我們把第一小節變成帶有引伸音的四和音「Dm7(9)-G7(13)」，如此一來，最高音就可以維持在相同的聲位「Mi」上**②**。前面已經舉過幾個例子，重配和聲的目的並不僅止於改變和弦的聲響。透過讓最高音相同或是將相鄰的和弦內音調整成互相連接的型態，做出優美的和聲也是重配和聲的重點。

接下來，在第二小節中的「C」，也依照兩拍長度分割成代理和弦「Em7」與「Am7」，調整成纖細的聲響。

➜ 轉調時置入緩衝性質的和弦

第三小節的轉調部分，則在「B7」前安排A小調的旋律小調自然和弦「F#m7(♭5)」，成為「F#m7(♭5)-B7」的進行。如果從E小調來看這個進行，也可以解釋成二五進行的「IIm7(♭5)-V7」。在原來的和弦進行裡，本來為直接轉調成A小調的印象，而透過「F#m7(♭5)」的緩衝作用，則可以帶來漸漸轉向新調號的柔美聲響效果。

到了A小調的第四小節，則將「E7」分割為「D(onE)-E7(♭9)」兩部分。從下面的比較可以發現，「D(onE)」與「E7sus4(9)」在和弦內音上，除了「Si」以外幾乎一樣。若將「D(onE)」加在與sus4和弦具有相同根音的7th和弦之前當做緩衝，便可形成緩緩變化流動的和弦進行，此即為一種變奏型。

- **D(onE)**：**Mi（9th）**·**Re（root）**·**Fa#（3rd）**·**La（5th）**
- **E7sus4(9)**：**Mi（root）**·**La（4th）**·**Si（5th）**·**Re（7th）**·**Fa#（9th）**

此外，在「E7」加上♭9th（Fa），是為了讓兩個和弦的最高音能呈現「Fa#-Fa」的半音下行**③**。與前面提到的一樣，是能形成優美和聲的重配和聲。

15 以副歌前的轉調帶來優美和聲②

▶ 利用相同的主調

WAV & MIDI
[鋼琴] 15_1_pf_org → 15_2_pf_rhm
[編曲] 15_3_arr_org → 15_4_arr_rhm

和弦進行

原和弦進行

F	C	F	C	Dm7	Em7	F	G7
IV	I	IV	I	IIm7	IIIm7	IV	V7

Key=C

重配和聲後和弦進行

❷ 以 Key=Am 來看就是「IVm7-Vm7-♭VI」

Dm7	Em7	F△7	Em7	Fm7	Gm7	A♭△7	G7
IIm7	IIIm7	IV△7	IIIm7	IVm7	Vm7	♭VI△7	V7

Key=C Key=Cm

和弦聲位範例

原和弦進行

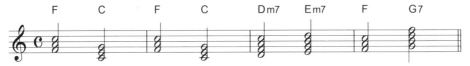

重配和聲後和弦進行

❶ 根音為相鄰音的上下移動

➡ 以四和音與代理和弦營造出成熟的聲響

原來的和弦進行「IV-I-IV-I」是一種「去了又回來」般的移動，我們在重配和聲時，加入了導向「I」（解決目標）的「IIm7-IIIm7-IV-V7」。這種安排也算得上是一種有利於連接副歌的和弦進行。

首先在第一小節，將「F」的代理和弦變為四和音的「Dm7」，「C」的代理和弦也改為四和音的「Em7」，以帶出和聲的廣度。後面的第二小節也將「F」改成「F△7」，「C」則換成與第一小節相同的代理和弦「Em7」。

在目前的重配和聲中，和弦間的根音音高相鄰，形成「Re-Mi-Fa-Mi」的優美動線❶。此外，原和弦進行帶有的明朗直率聲響，也透過重配和聲變得成熟洗鍊。

➡ 從下屬小調和弦到 Key=Cm

第三小節的「Dm7-Em7-F」，則先將第一個和弦「Dm」改成下屬小調和弦「Fm7」。同時也試著將調性轉調成同主調的C小調吧（只到第四小節為止的小範圍轉調，也就是部分轉調）。

那麼，又該如何進行轉調呢？首先從原來的和弦進行「Dm7-Em7-F」推算出在C大調的平行調──A小調時的度名（平行調，即使用共同自然和弦的其他調號），這樣便能得到「IVm7-Vm7-♭VI」❷。再換回C小調，就可以變換出「Fm7-Gm7-A♭」的進行。再把最後的「A♭」變成四和音，才會變成「A♭△7」。

最後的「G7」相當於C小調裡的「V7」，從「A♭△7」來看，7th不僅是全音，其他和弦內音又是低半音的和弦，因此可以接續出優美的動線，不妨將其保留下來。

16

哀愁中增添一分華麗

▶ 以屬七和弦為主軸的處理手法

WAV & MIDI

[鋼琴] 16_1_pf_org → 16_2_pf_rhm
[編曲] 16_3_arr_org → 16_4_arr_rhm

和弦進行

原和弦進行

Dm	G7	C	A7
IIm	V7	I	VI7

Key=C

重配和聲後和弦進行

F△7	B♭7	Em7	E♭7(9)
IV△7	♭VII7	IIIm7	♭III7(9)

Key=C

和弦聲位範例

原和弦進行

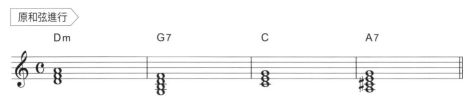

重配和聲後和弦進行

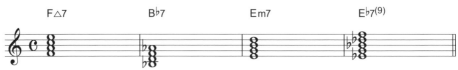

→ 將二五進行整個換掉

　　原來的和弦進行「IIm-V7-I-VI7」是一個只要放在大調樂曲進入副歌前的段落，就能帶來一瞬哀愁感的循環和弦。在此要透過和聲重配，使其能有更加華麗的印象。

　　首先將第一小節的「Dm」改成同為下屬和弦的「F△7」，第二小節的「G7」也改成「B♭7」。從度名可以發現，「♭VII7」乍看之下似乎與「V7」沒有關係，但其實是前面已經出現過好幾次的「原和弦＋引伸音」樣式之一。在這裡我們把「B♭7」的和弦內音，當成「G7」來看：

■Si♭（♯9th）·Re（5th）·Fa（7th）·La♭（♭9th）

　　這時的和弦不只沒有3rd，連根音都不見了，但是音源聽起來卻自然不突兀。原來的二五和弦進行，感覺起來是不是多了些光澤感呢？

→ 第三至第四小節使用反轉和弦

　　第三小節的「C」使用主和弦的代理和弦「Em7」取代，第四小節的「A7」則先改成反轉和弦「E♭7」，並加上9th的引伸音。

　　最後，第一、二小節成為「代理和弦＋變形屬七和弦」的重配，第三、四小節則重配為「代理和弦＋反轉和弦」。前後半都可以想成是以屬七和弦為主軸變化的進行。

　　接著請聆聽音源，比較重配和聲前後的和弦進行。是否感覺到重配後的和聲整體帶有爵士風格，聽起來更加華麗了呢？

17 以在副歌時轉調為前提的做法

▶ 激發對朝向解決的期待感之代理和弦技法

WAV & MIDI ⊙ [鋼琴] 17_1_pf_org → 17_2_pf_rhm
[編曲] 17_3_arr_org → 17_4_arr_rhm

和弦進行

原和弦進行

F	C	Dm	E7
IV	I	IIm	III7
Key=C			

重配和聲後和弦進行

Dm7	Em7	Fm7	E7
IIm7	IIIm7	IVm7	III7
Key=C			

和弦聲位範例

原和弦進行

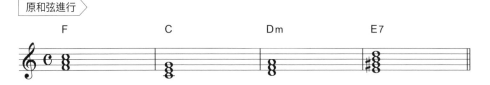

重配和聲後和弦進行

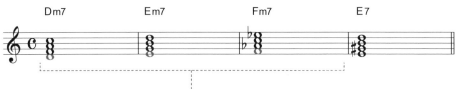

❶ 根音形成上行旋律線

⮕ 預定在副歌轉調

在此以「從 C 大調的旋律 B，轉調到 A 小調的副歌」為前提，安排原來的和弦進行。原和弦進行第四小節的「E7」相當於 A 小調的「V7」，所以能平順地轉調。試著在「E7」後面接上「Am」彈奏看看，就可以知道這兩個和弦能自然地連接起來（轉調至 A 大調也屬合理範圍）。

以「簡潔求得解決」的意象處理和聲的重配，在這種情況會很有效。讓我們馬上試試看吧。

⮕ 代理和弦＋下屬小調和弦

首先將第一小節的「F」改成代理和弦「Dm7」，第二小節的「C」也改成代理和弦「Em7」。

第三小節的「Dm」固然可以改成同樣屬於下屬和弦的「F」，但是這裡選用的是下屬小調和弦「Fm7」。如此一來就可以帶來瞬間轉調的印象，適時引起聽者的注意。不過由於這個和弦借自小調，所以須留意不要與旋律相衝突。

接下來，因為後面的轉調，段落最後的「E7」維持原狀。

整個看起來，根音就以「Re-Mi-Fa」的走勢優美地在相鄰音移動❶。

此外，第一與第二小節的「Dm7-Em7」是 C 大調與 A 小調間共通的自然和弦，聽下來是否覺得整體的調性有點曖昧不清呢？這種聲響會讓聽者好奇「接下來會怎麼走？」進而產生期待心理，在這層意義上，正可說是適合副歌前的和聲重配。

18

表現「迷茫感」的技法①

▶ 將相鄰和弦的距離拉遠以改變印象

WAV & MIDI ● [鋼琴] 18_1_pf_org → 18_2_pf_rhm
[編曲] 18_3_arr_org → 18_4_arr_rhm

和弦進行

原和弦進行

F	G	Em	A7	D7		G	
IV	V	IIIm	VI7	II7		V	

Key=C

重配和聲後和弦進行

F△7	B♭7	Em7	E♭7(9)	D7sus4	D7	G	Gaug
IV△7	♭VII7	IIIm7	♭III7(9)	II7sus4	II7	V	Vaug

Key=C

和弦聲位範例

原和弦進行

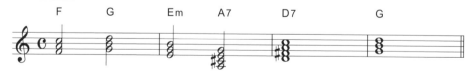

重配和聲後和弦進行

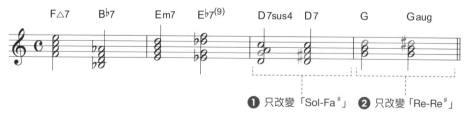

❶ 只改變「Sol-Fa♯」　❷ 只改變「Re-Re♯」

78

➔ 活用反轉和弦

原來的和弦進行「IV-V-IIIm-VI7-II7-V」是強烈趨向主和弦的聲響，具有朝解決目標大步前進的感覺。這放在副歌前也很有效果，但在此想多加一點複雜性，試著表現出「徬徨的氣氛」吧。

第一小節的「F」用「F△7」取代產生寬廣感，接下來的「G」也換成「B♭7」。這是前面 P.75 也出現過的屬七和弦變化形。此外，「F-G」這種進行因為是相鄰的和弦所以聽起來很平順，不過重配和聲後的「F△7-B♭7」，由於兩個和弦間的音程稍遠，在印象上會減少幾分直率感。

第二小節的「Em」改成四和音「Em7」，後面的「A7」則換成反轉和弦「E♭7⁽⁹⁾」。這裡與前一小節相反，將原本較遠的和弦間音程拉近，在增加和弦進行複雜性的同時，也形成優美順暢的和聲動線。

➔ 以 sus4 或 aug 連接

在後面第三小節的「D7」之前，置入一個「D7sus4」做為緩衝。兩者的和弦內音雖然只有一個不相同，但「Sol-Fa#」❶的移動卻能帶來「些許動態感」，也因此能讓「E♭7⁽⁹⁾」與「D7」可以平順流暢的銜接。前面在 P.71 也提到，「○7sus4-○7」是和弦進行的常見公式。

最後在第四小節之中，於「G」後面加了一個「Gaug」。這裡同樣只有「Re-Re#」一個和弦內音產生變化❷，帶來正在逐步朝解決目標前進的意象。

在重配和聲之後，第三與第四小節便產生了從「Gaug」之後逐漸朝未知主和弦前進的聲響。相較於原和弦進行直率的「D7-G」，各位讀者是否也感受到「迷茫感」了呢？這種「時進時退的氣氛」，可望能進一步烘托出後面副歌的高潮氣氛。

19

表現「迷茫感」的技法②

▶ 轉成小調，改變氣氛

WAV & MIDI　●　[鋼琴] 19_1_pf_org → 19_2_pf_rhm
　　　　　　　　[編曲] 19_3_arr_org → 19_4_arr_rhm

和弦進行

原和弦進行

F	G	C	Am
IV	V	I	VIm

Key=C

重配和聲後和弦進行

Dm7	E7	Am	D7
IVm7	V7	Im	IV7

Key=Am

和弦聲位範例

原和弦進行

重配和聲後和弦進行

➜ 利用主和弦的代理和弦轉調

在這個範例中也想表現出「迷茫感」，而原來的和弦進行所使用的題材，則是常常出現在旋律B開頭的泛用簡單進行「IV-V-I-VIm」。在重配和聲的時候，可以試著將段落改成「結論還沒出來喔！」的氣氛，並且將氣氛延續到旋律B的後半。

第一小節的「F」改成下屬和弦的代理和弦「Dm7」，第二至第三小節的「G-C」是C大調的「V-I」，所以變更為平行調A小調的「V7-Im」，也就是「E7-Am」。這是基於「Am」也是原來和弦「C」的代理和弦（主和弦）而成立的重配和聲。

第四小節的「Am」則改成「D7」。從A小調來看，相當於旋律小調自然和弦「IV7」，但因為兩者的和弦內音之中有兩音相通，因此能自然地置換。

- Am：La（root）·Do（m3rd）·Mi（5th）
- D7：Re（root）·Fa#（3rd）·La（5th）·Do（7th）

由於「D7」不屬於主和弦，所以無法帶來在此解決的感覺，但也反而因此產生「故事還沒結束」的印象，適合放在旋律B的前半。

➜ 轉調後其實還是相同型態

接著來看重配和聲前後的度名。重配前的第一至第三小節是C大調的「IV-V-I」，重配後是A小調的「IVm7-V7-Im」，換言之就是轉調成為A小調之後，仍然保持原來的型態。由於原來屬於大調的和聲被放在小調之中，因此可以大幅改變調性感。

這種包含轉調的重配和聲，非常重視「會不會與旋律相衝」的問題。如果遇到和聲與旋律相衝的情況，就有變更旋律的需要。

20 善用分割與持續低音連接副歌

▶ 將 dim 和弦華麗地變形

WAV & MIDI　●　[鋼琴] 20_1_pf_org → 20_2_pf_rhm
　　　　　　　　[編曲] 20_3_arr_org → 20_4_arr_rhm

和弦進行

原和弦進行

F	G	C	A7	D		G7	
IV	V	I	VI7	II		V7	

Key=C

重配和聲後和弦進行

F	Fdim	Em7	A7	C(onD)	D7(9)	F(onG)	D♭7(9)
IV	IVdim	IIIm7	VI7	I(on II)	II7(9)	IV(on V)	♭II7(9)

Key=C

和弦聲位範例

原和弦進行

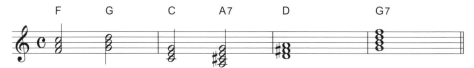

重配和聲後和弦進行

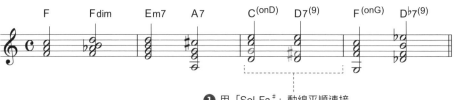

❶ 用「Sol-Fa♯」動線平順連接

➜ dim和弦與7th^(♭9)的關係

將副歌前旋律B中的常見進行「IV-V-I-VI7-II-V7」，用dim和弦來增添熱鬧氣氛吧！

首先把第一小節第三、四拍的「G」改成「Fdim」。這是一種將「Fdim（IVdim）」當成「G7^(♭9)〔V7^(♭9)〕」的重配和聲手法。讓我們確認以下的和弦內音：

- **Fdim：Fa（root）‧La♭（m3rd）‧Do♭（Si /♭5th）‧Mi♭♭（Re /♭♭7th）**
- **G7^(♭9)：Sol（root）‧Si（3rd）‧Re（5th）‧Fa（7th）‧La♭（♭9th）**

仔細一看，除了「Sol」以外的內音居然都一樣。況且將「Fa」當成持續低音，又可以平順銜接前面的「F」和弦。

➜ 將「II」分割成「I^(onII)-II7^(9)」

接著將第二小節的第一、二拍換成「C（主和弦）」的代理和弦「Em7」。

第三小節的「D」則分割成「C^(onD)-D7^(9)」，以營造出更多對副歌的期待感。這裡也來比較一下兩者的和弦內音：

- **C^(onD)：Re（9th）‧Do（root）‧Mi（3rd）‧Sol（5th）**
- **D7^(9)：Re（root）‧Fa♯（3rd）‧La（5th）‧Do（7th）‧Mi（9th）**

從以上比較我們可以看出，「C^(onD)」與「D7」的共通內音包括「Do」、「Re」、「Mi」三個音。接著，為了要製造出「Sol-Fa♯」❶半音移動，不僅使這兩個和弦平順連接，也做出了「期待進入D7得到安定」的和聲。「C^(onD)」的和弦內音和「D7sus4（Re‧Sol‧La‧Do）」類似，所以「C^(onD)-D7^(9)」也可以想像成「D7sus4-D7^(9)」（這個「○7sus4-○7」的進行樣式在P.79已經介紹過）。此外，在前一頁的聲位解說範例中，樂譜上省略了「D7^(9)」的5th。

第四小節的「G7」也分割成「F^(onG)-D♭7^(9)」。如同前面在P.67的解說，「F^(onG)」是「G7sus4^(9)」的變化形，而「D♭7^(9)」又是「G7」的反轉和弦，因此可以連接後面的「C」形成一個優美的解決。

CHAPTER 2 總整理

□ 以分數和弦做出持續低音，能升高期待感　　　**P.64** / **P.66** / **P.68**

□ 維持最高音、保持根音動線平順
　 或形成持續低音，
　 都是重配和聲的重要關鍵　　**P.64** / **P.66** / **P.68** / **P.70** / **P.72**

□ 「IV$^{(onV)}$」可以解釋成「V7sus4$^{(9)}$」　　**P.66** / **P.68** / **P.71** / **P.82**

□ 「IIIm7$^{(onV)}$」可以解釋成「V6」　　　　　　　　　　　**P.68**

□ 「○7sus4-○7」是具有逐漸往解決目標
　 前進意象的常用和弦進行　　　　　　　　**P.71** / **P.78** / **P.82**

□ 只要使用sus4或aug就可以表現「迷茫感」　　　　　　**P.78**

□ 有時候會將「IVdim」換成「V7$^{(\flat 9)}$」　　　　　　　　**P.82**

為副歌、尾奏
帶來戲劇性表現

炒熱氣氛至上主義的訣竅

在旋律 B 之後，接下來要介紹的是適用於副歌
跟尾奏的和聲重配。副歌是一首曲子氣氛最高
潮的段落，尾奏通常也會想要有完美收場的印
象。如果遇到了「氣氛不夠熱」或「怎麼聽都
覺得少了什麼」的情形時，請試試看本章所提
出的方法。

21 顛覆副歌既有印象的增和弦

▶ 同時運用反轉和弦與分數和弦

WAV & MIDI

[鋼琴] 21_1_pf_org → 21_2_pf_rhm
[編曲] 21_3_arr_org → 21_4_arr_rhm

和弦進行

原和弦進行

C	C7	F	Fm	Em	Am	Dm	G7
I	I7	IV	IVm	IIIm	VIm	IIm	V7

Key=C

重配和聲後和弦進行

C	Caug	F	B♭7	Em7	Am7	Am7(onD)	D♭7(9)
I	Iaug	IV	♭VII7	IIIm7	VIm7	VIm7(on II)	♭II7(9)

Key=C

和弦聲位範例

原和弦進行

重配和聲後和弦進行

❶ 最低音呈半音音程下行

➜ 能夠引入混沌不明氛圍的增和弦

　　原來的和弦進行是一般副歌常用的「I-I7-IV-IVm-IIIm-VIm-IIm-V7」。直接使用也可以炒熱氣氛，但在此想要藉由增和弦等多種技法的應用，完全翻轉段落的形象。

　　開頭的「C」保持原狀，接下來的「C7」則改成「Caug」。由於aug和弦帶有「能在瞬間聽起來略帶混沌」的聲響效果，所以可以比7th和弦的直率聲響帶來更曲折的印象。

　　此外，第二小節第三、四拍的「Fm」也改成「B♭7」，形成更具爵士味的和聲。這裡使用的「B♭7（♭VII7）」常被用來取代下屬小調和弦「Fm（IVm）」，原因就如下所示，因為這兩個和弦中有兩個內音相同、聲響也相近。而且從「Fm」來看，「Si♭」是11th，「Re」則是13th。

■Fm：**Fa（root）**·**La♭（m3rd）**·Do（5th）
■B♭7：Si♭（root）·Re（3rd）·**Fa（5th）**·**La♭（7th）**

➜ 從「Am7⁽ᵒⁿᴰ⁾」到反轉和弦

　　第三小節的「Em」改成四和音「Em7」，「Am」也改成「Am7」，以維持前面小節拓展開的視野。

　　第四小節的「Dm（IIm）」則改成分數和弦「Am7⁽ᵒⁿᴰ⁾（VIm7⁽ᵒⁿII⁾）」。想必各位讀者看到這裡一定會覺得奇怪，這個和弦明明就是「Dm7＋引伸音」組成的和弦，內音之中卻沒有m3rd。但如果從「Dm」的角度來看，「Am7⁽ᵒⁿᴰ⁾」其實是由以下的音組成：

■**Re（root）**·La（5th）·Do（7th）·Mi（9th）·Sol（11th）

　　所以才能比單純的「Dm」具有更強的「期待後面發展」提示性。

　　如果想透過這個「Am7⁽ᵒⁿᴰ⁾」朝「G7」前進，可以順便將後面的「G7」也改成反轉和弦「D♭7⁽⁹⁾」。如此一來，最低音就會變成「Re-Re♭」❶的半音進行，形成更加優美的聲響。

22

適用於副歌或尾奏的
上行類和弦①

▶ V^(onⅠ) ≒ Ⅰ△7^(9)

WAV & MIDI ◉ [鋼琴] 22_1_pf_org → 22_2_pf_rhm
[編曲] 22_3_arr_org → 22_4_arr_rhm

和弦進行

原和弦進行

C	Am	F	G
Ⅰ	Ⅵm	Ⅳ	Ⅴ
Key=C			

重配和聲後和弦進行

G^(onC)	C	F^(onC)	G^(onC)
Ⅴ^(onⅠ)	Ⅰ	Ⅳ^(onⅠ)	Ⅴ^(onⅠ)
Key=C			

和弦聲位範例

原和弦進行

重配和聲後和弦進行

❷ 最高音音程上行

❶ 最低音是「Do」的持續低音

→ 「G^(onC)」近似「C△7^(9)」

原來的和弦進行採用了用途廣泛的循環和弦「I-VIm-IV-V」，用於一首曲子的任何段落都不突兀。而本段則想改成適合副歌與尾奏，帶來期待感與擴展性的聲響。

首先將開頭的「C（I）」改成「G^(onC)（V^(onI)）」。從結果而言，這個分數和弦的聲響聽起來就像是「C△7^(9)（I△7^(9)）」。如果將和弦內音都想成C和弦的音階，就可以導出以下結果。除了沒有3rd的「Mi」，其實兩個和弦非常相像呢。

■Do（root）·Sol（5th）·Si（△7th）·Re（9th）

→ 結合持續低音與最高音上行的技巧

接著把第二小節的「Am」也改成主音相同的「C」，這樣一來最低音就可以統整為「Do」的持續低音。

接下來的第三、四小節也想保持相同的最低音「C」。在此只簡單地改成「F^(onC)-G^(onC)」❶。雖然只是簡單的重配和聲，但正因為有持續低音的存在，所以才能和後面具高度情緒渲染力的段落相連。

不僅如此，和弦最高音也形成了具有上升感的動態「Re-Mi-Fa-Sol」❷。持續低音搭配最高音音程上行，帶來一種昂揚感。

就如同本段前面所說，這是一套適合強調副歌情感的進行，而在結尾段落前的解決過程中反覆使用，也可以達到炒熱氣氛的效果。

23

適用於副歌或尾奏的
上行類和弦②

▶ 這裡也使用持續低音與最高音的合併技巧

WAV & MIDI ● ［鋼琴］23_1_pf_org → 23_2_pf_rhm
　　　　　　　［編曲］23_3_arr_org → 23_4_arr_rhm

和弦進行

> 原和弦進行

C	F	C	F
I	IV	I	IV

Key=C

> 重配和聲後和弦進行

Cadd9	Dm(onC)	C△7	F(onC)
I add9	IIm(on I)	I △7	IV(on I)

Key=C

和弦聲位範例

> 原和弦進行

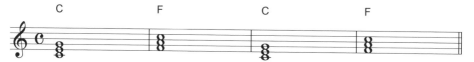

> 重配和聲後和弦進行　❷ 最高音音程上行

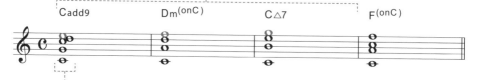

❶ 除了最低音 Do 以外的所有內音，聲位都集中在一個八度音程以內

➡️ 沒有**7th**的引伸音和弦

原來的和弦進行是「I-IV」的反覆，其實相當單純。這裡來試著將其改為適合副歌或尾奏的聲響吧。

首先在第一小節的「C」加上引伸音9th，成為「Cadd9」。引伸音的使用，通常是以「加在四和音上」為前提，所以在為三和音類的和弦增加引伸音時，都會加上「add」的標記。

看解說❶便能明白，「Cadd9」的和弦內音之間的音程比較靠近。至於為什麼會用這種型態，則是為了要營造由此「逐漸展開」的意象。

➡️ 將音程幅度逐漸擴展

在第二小節用了下屬和弦「F」的代理和弦「Dm」，又因為想要維持最低音同音，而再變更為分數和弦「Dm(onC)」。

將第三小節的「C」改為四和音「C△7」，並且逐漸拉開聲位的音程幅度。

接著，最後的「F」為了在維持第二小節的持續低音「Do」的同時，也增加聲響的廣度，因而改成分數和弦「F(onC)」。

經過以上重配，最低音固定在「Do」，而最高音以「Mi-Fa-Sol」❷的樣式描繪出緩緩上行的音程線條。與前項「22」一樣，都是透過兩者間的對比營造出熱烈氣氛的進行樣式。

24 譜寫具震撼力的副歌①

▶ 以不同調號做出相同樣式

WAV & MIDI ● [鋼琴] 24_1_pf_org → 24_2_pf_rhm
[編曲] 24_3_arr_org → 24_4_arr_rhm

和弦進行

原和弦進行

Am	C7	F	E7	Am
Ⅰm	♭Ⅲ7	♭Ⅵ	Ⅴ7	Ⅰm
Key=Am				

重配和聲後和弦進行

Am7	D7(9)	Gm7	C7(9)	F△7	B♭7	Am7(9)
Ⅰm7	Ⅳ7(9)	♭Ⅶm7	♭Ⅲ7(9)	♭Ⅵ△7	♭Ⅱ7	Ⅰm7(9)
Key=Am						

和弦聲位範例

原和弦進行

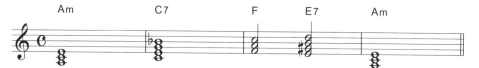

重配和聲後和弦進行

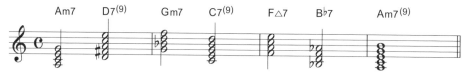

➔ 留意「♭III7」

　　這邊要嘗試做出適用於副歌，並具有震撼力的和弦進行。在原來的和弦進行中該注意的是，第一小節以「Am」起頭，而在第二小節則是接「C7」。「C7」是A小調自然和弦裡沒有的和弦，本範例將原來應該是「C」的地方，刻意改成副屬和弦「C7」。讓我們在這次的重配和聲中，試著用緩衝和弦分割和弦進行，為原來單純的和弦進行增添色彩，讓人更加印象深刻吧。

　　首先將第一小節的「Am」換成更寬廣的四和音「Am7」，並在第三、四拍加上「D7(9)」，而第二小節的第一、二拍也嵌入「Gm7」夾在其中，然後將原來的「C7」改成「C7(9)」。

　　為什麼要以這種方式重配和聲？首先，「Am7-D7(9)」可以看成A小調裡的「Im7-IV7(9)」；再來，「Gm7-C7(9)」亦可以看成G小調裡的「Im7-IV7(9)」。也就是說，第一小節與第二小節在不同調號下形成同樣的和弦進行。雖然不算是正式的轉調，但以這種手法重配和聲，仍然可以在營造不同氣氛的聲響之餘，為和弦進行帶來整齊劃一的感覺。

➔ 以反轉和弦帶來震撼

　　將第三小節的「F」改成「F△7」以形成廣度，「E7」則為了製造衝擊性，改成反轉和弦「B♭7」。最後的第四小節的「Am」為了維持寬廣感，改成四和音＋引伸音的「Am7(9)」。

　　即使是短短四小節的和弦進行，也可以單靠和弦的分割與替換，帶來更加震撼的強烈聲響。

25 譜寫具震撼力的副歌②

▶ 以副屬和弦做為緩衝

WAV & MIDI

[鋼琴] 25_1_pf_org → 25_2_pf_rhm
[編曲] 25_3_arr_org → 25_4_arr_rhm

和弦進行

原和弦進行

C		F	Fm	C	A7	Dm	G
I		IV	IVm	I	VI7	IIm	V

Key=C

重配和聲後和弦進行

C	C7(onE)	F	B♭7(9)	Em7	E♭7(9)	Dm7(9,11)	G7(13)
I	I7(on III)	IV	♭VII7(9)	IIIm7	♭III7(9)	IIm7(9,11)	V7(13)

Key=C

和弦聲位範例

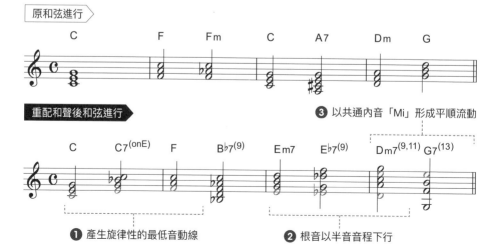

❸ 以共通內音「Mi」形成平順流動

❶ 產生旋律性的最低音動線

❷ 根音以半音音程下行

➡ 「Fm」與「B♭7⁽⁹⁾」

延續前面主題，再編寫出一個具震撼力，能給聽者帶來強烈印象的副歌重配和聲吧。在原來的和弦進行裡，下屬小調和弦「Fm」與「Dm」的副屬和弦「A7」等已經營造出很好的氛圍，在此要試著再進一步潤色妝點。

首先，為了使開頭的「C」能和第二小節的「F」完美銜接，在兩個和弦中間置入一個「C7⁽ᵒⁿᴱ⁾」。目的之一是要讓最低音能形成「Do-Mi-Fa」❶的旋律性動線。

此外，另一個目的則是利用「C7」為「F」的副屬和弦的特性，進一步強調「想要朝向F解決」的氛圍。

只要增加這個緩衝和弦，就可以讓和弦進行比直接的「C-F」和弦進行更具有躍動感。

第二小節有下屬小調和弦「Fm」，而在這裡以「B♭7⁽⁹⁾」取代。如同前面P.87所說，這兩個和弦可以互換。而且重配後的和弦有9th，如下列所示，與原來的和弦有三個共通內音，所以可說是能帶來衝擊的重配和聲。

- Fm：**Fa（root）·La♭（m3rd）·Do（5th）**
- B♭7⁽⁹⁾：**Si♭（root）·Re（3rd）·Fa（5th）·La♭（7th）·Do（9th）**

➡ 用引伸音維持共通音

第三小節的第一、二拍「C」改成主和弦的代理和弦「Em7」，第三、四拍的「A7」則改成反轉和弦「E♭7⁽⁹⁾」。因此，第三小節的根音會變成半音進行的動線「Mi-Mi♭」。再來，第四小節的第一、二拍有「Dm」，因此能接續前面形成「Mi-Mi♭-Re」❷的半音進行。

為了銜接「E♭7⁽⁹⁾」，這裡的「Dm」加上引伸音成為「Dm7⁽⁹,¹¹⁾」，變成更加優美的聲位。

最後的「G」則加上引伸音13th成為「G7⁽¹³⁾」，由於十三度音「Mi」與前面「Dm7⁽⁹,¹¹⁾」的9th「Mi」共通，所以能漂亮得銜接在一起❸。

26

譜寫具震撼力的副歌③

▶ 二五一進行＋反轉和弦成為亮點

WAV & MIDI ○ ［鋼琴］26_1_pf_org → 26_2_pf_rhm
［編曲］26_3_arr_org → 26_4_arr_rhm

和弦進行

原和弦進行

F	G	C	C7	F	Fm	C
IV	V	I	I7	IV	IVm	I

Key=C

重配和聲後和弦進行

Dm	G7	C	F#7	F	D♭7	C△7(9)
IIm	V7	I	#IV7	IV	♭II7	I△7(9)

Key=C

和弦聲位範例

原和弦進行

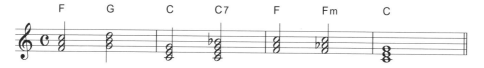

重配和聲後和弦進行

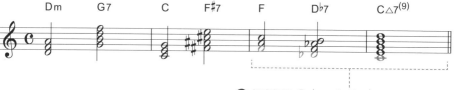

❶ 根音經過「D♭7」的「Re♭」，帶來鮮活印象

96

➡ 以反轉和弦帶來震撼

原來的和弦進行為「IV-V-I」加上後面的「I7-IV-IVm-I」而成，其中包含了副屬和弦「C7」與下屬小調和弦的「Fm」。原和弦進行不只適用於副歌，也可用於尾奏，在這裡我們就嘗試編成更華麗的聲響吧。

第一小節的第一、二拍「F」改成同為下屬和弦的「Dm」，第三、四拍的「G」則改為「G7」，到第二小節前半的「C」恰好成為一個「二度—五度——度」的進行。是非常好用的技巧呢。

第二小節的第三、四拍「C7」改為反轉和弦「F#7」。以此和弦製造出一個亮點，帶給聽眾衝擊感。

➡ 以半音移動帶來鮮活印象

第三小節第三、四拍的「Fm」改成「Db7」。這兩個和弦看似沒有關係，但比較兩者的和弦內音如下，就會知道共通處為何：

■Fm：**Fa（root）·Lab（m3rd）**·Do（5th）
■Db7：Reb（root）·**Fa（3rd）·Lab（5th）**·Si（7th）

此外，「Db7」也是朝向「C」解決前必要的反轉和弦「bII7」。

接下來，最後的「C」則改成四和音＋引伸音組成的「C△7⁽⁹⁾」。如此一來，第三至第四小節的根音就會變成「Fa-Reb-Do」動線❶，讓中間的「Db7」也發揮效用。由於會先經過「Reb」才抵達解決音「Do」，聆聽時有沒有留下更鮮明的印象呢？

27 大調調性的華麗尾奏

▶ 結合最低音下行與二五進行的技法

WAV & MIDI

[鋼琴] 27_1_pf_org → 27_2_pf_rhm
[編曲] 27_3_arr_org → 27_4_arr_rhm

和弦進行

原和弦進行

F	C		Dm7	G7	C		C	
IV	I		IIm7	V7	I		I	

Key=C

重配和聲後和弦進行

F	C(onE)		E♭dim		Dm7	G7	C		C	
IV	I (on III)		♭IIIdim		IIm7	V7	I		I	

Key=C

和弦聲位範例

原和弦進行

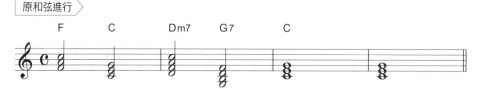

重配和聲後和弦進行

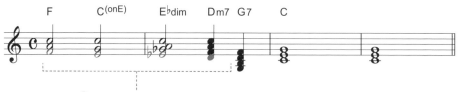

❶ 最低音以半音音程下行

➡ 利用「E♭dim」使最低音形成下行

原來的和弦進行「IV-I-IIm7-V7-I-I」為常見於曲子結尾的進行樣式，是一種往最後的主和弦解決的和弦進行。在此我們要試著把這個結尾重配成帶有華麗感的和聲。

一開始的「F」原地保留，同小節第三、四拍的「C」改成分數和弦「C(onE)」。想必已經有讀者注意到了，如此一來，最低音就會變成「Fa-Mi」的半音下行。而且，其餘的和弦內音完全不變。

➡ 以二五進行回到主和弦

接下來，第二小節的第一、二拍加入了「E♭dim」做為緩衝。這是在 P.55 也出現過的經過減和弦應用技法，可以讓最低音形成「Fa-Mi-Mi♭」的優美半音下行。

第二小節的第三、四拍，則將原來的和弦進行縮短至兩拍長度，最低音也因此變成「Fa-Mi-Mi♭-Re」❶的半音下行，同時搭配「Dm7-G7(IIm7-V7)」的二五進行效果，形成朝向最後的「C」平順解決的進行動態。

最後，請聆聽比較重配前後的和弦進行。原來的和弦進行具有直率單純的印象，但在重配之後是不是轉變成一種華麗迎向終結的聲響了呢？

28 小調調性的優雅尾奏

▶ 是 m△7th 和弦派上用場的時候了

WAV & MIDI ● [鋼琴] 28_1_pf_org → 28_2_pf_rhm
[編曲] 28_3_arr_org → 28_4_arr_rhm

和弦進行

原和弦進行

Am7	A7	Dm7	E7	Am	Am
I m7	I 7	IV m7	V 7	I m	I m

Key=Am

重配和聲後和弦進行

Am7(9)	E♭7(9)	Dm7(9)	B♭7	Am△7(9)	Am△7(9)
I m7(9)	♭V 7(9)	IV m7(9)	♭II 7	I m△7(9)	I m△7(9)

Key=Am

和弦聲位範例

原和弦進行

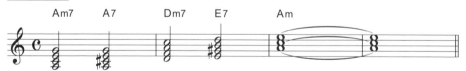

重配和聲後和弦進行

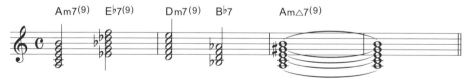

➔ 反轉和弦兩連發

原來的和弦進行「Im7-I7-IVm7-V7-Im」常見於以小調收尾的場合，是把氣氛推到最高後以主和弦解決的進行樣式。就這樣直接使用的話也沒什麼不好，不過其實還可以再增添一點戲劇性。

首先把開頭的「Am7」加上9th變成「Am7⁽⁹⁾」。接下來是關鍵。將「A7」改成反轉和弦「E♭7⁽⁹⁾」。試聽比較後就會知道，這在印象上會產生戲劇性的轉變，如果想要引起聽者的注意，那就是反轉和弦派上用場的時候了。

另一個重點則在第二小節的第三、四拍。原來的和弦「E7」改成反轉和弦「B♭7」，在此也產生了同樣的戲劇性轉變。而接在前面的「Dm7」加上9th，增加聲響的厚度。

➔ 最後收尾，出動m△7th和弦

最後解決段落中的第三、第四小節，「Am」則全部改成「Am△7⁽⁹⁾」。m△（小大調minor major）7th和弦的特徵就是兼具力度與優雅的聲響，用在小調樂曲的結尾可以呈現出華麗的氛圍，值得一試。

29 具有爽快解決感的尾奏

▶ 關鍵在下屬小調和弦

WAV & MIDI ○ ［鋼琴］29_1_pf_org → 29_2_pf_rhm
 ［編曲］29_3_arr_org → 29_4_arr_rhm

和弦進行

原和弦進行

C	F	C	C
I	IV	I	I

Key=C

重配和聲後和弦進行

C	C7	F(onC)	Fm(onC)	C	C
I	I7	IV(on I)	IVm(on I)	I	I

Key=C

和弦聲位範例

原和弦進行

重配和聲後和弦進行

❷ 注意最高音的動線

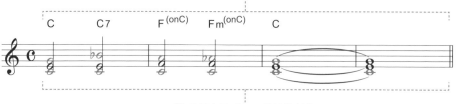

❶ 最低音是「Do」的持續低音

➔ 以「Fm^{(onC)}-C」表現「撥雲見日」感

原來的和弦進行「I-IV-I」是常被運用於各種曲風類型的樣式。在使用上會依照需要放進不同段落；而這裡則設定用於結尾，進行重配和聲。

首先從「C-F-C-C」的和弦內音來看，可以發現具有共通內音「Do」。我們利用這個相同的和弦內音，當成重配和聲的持續低音❶。

關於在持續低音上搭配的和弦，首先在第一小節後半加上了做為緩衝的「C7」，「C7」正是「F」的副屬和弦，能帶來比直接從「C」進入「F」更為柔和的印象。

第二小節的第一、二拍使用前面提過的「F^{(onC)}」；而接下來才是重點，後兩拍放入了「Fm^{(onC)}」。在 P.60 的「10」已經說明過，「Fm」基於下屬小調和弦的特質，可以帶來突然雲霧籠罩般的陰暗聲響，以使最後的「C」表現出「撥雲見日」的暢快意象。在「得到解決」與「終於結束」的結尾意象提示效果上，比單純的「F-C」更為強烈。

➔ 以最高音的動態表現出副旋律

接下來看看重配和聲後的各和弦最高音，可以發現呈現出下面這般優美的線條❷：

■ Sol-Si♭-La-La♭-Sol

如果把「❷」當成副旋律（counter melody）放進編曲裡做為段落中的重點，一定可以重配出更適合曲子結尾的和聲吧。

30

以持續低音帶動氣氛的尾奏

▶ 放在「Sol」上的「Fm6」樣式

WAV & MIDI ⦿　[鋼琴] 30_1_pf_org　→　30_2_pf_rhm
　　　　　　　[編曲] 30_3_arr_org　→　30_4_arr_rhm

和弦進行

和弦進行 〉

F△7	Em7	Dm7	G7
IV△7	IIIm7	IIm7	V7
Key=C			

重配和聲後和弦進行 〉

F△7(onG)	Em7(onG)	Dm7(onG)	Fm6(onG)
IV△7(onV)	IIIm7(onV)	IIm7(onV)	IVm6(onV)
Key=C			

和弦聲位範例

原和弦進行 〉

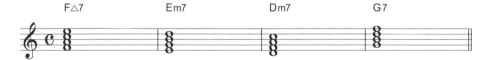

重配和聲和弦進行 〉

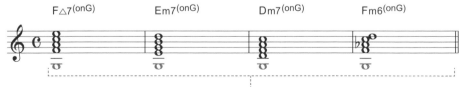

❶ 最低音是「Sol」的持續低音

🔘 從解決過程中的和弦選擇持續低音

　　讓我們來試做一個運用持續低音的結尾類和弦進行吧。原來的和弦進行是一般常見的「IV△7-IIIm7-IIm7-V7」，具有寬廣的聲響特質。這裡要透過重配和聲試著使之更具華麗氣息。

　　在此也要讓和弦相同的最低音音高持續四個小節。這邊的著眼點在於第四小節的「G7」。這一個和弦是「V7」，也就是帶有強烈「想要回到主和弦」提示性質的和聲，故最低音選定「Sol」為持續低音❶。

🔘 也同時思考解決的終點

　　本次的重配和聲相當簡單，首先只在第一至第三小節原來的和弦下方加上「Sol」。雖然只是如此，各位是否也覺得聲響已經增色不少了呢？

　　第四小節的「Fm6⁽ᵒⁿᴳ⁾」，是在「G7sus4」上附加♭9th音的「La♭」所形成的獨特和弦，和弦內音的比較如下：

■ **G7sus4**：**Sol（root）**·**Do（4th）**·**Re（5th）**·**Fa（7th）**
■ **Fm6 ⁽ᵒⁿᴳ⁾**：**Sol（9th）**·**Fa（root）**·**La**♭ **（m3rd）**·**Do（5th）**·**Re（6th）**

　　本範例在第四小節的「Fm6⁽ᵒⁿᴳ⁾」結束，而第五小節的解決終點可以放直率的主和弦「C△7」，也可以是「A△7」。後者的最低音與前面的持續低音相差一個全音，因此可形成平順的移動，或許能帶來更具氣氛的結尾。

31

畫下明朗句點的
小調調性尾奏①

▶ 從小調到大調

WAV & MIDI ● ［鋼琴］31_1_pf_org → 31_2_pf_rhm
 ［編曲］31_3_arr_org → 31_4_arr_rhm

和弦進行

原和弦進行 >

Am	Dm	Am	Am
Ⅰm	Ⅳm	Ⅰm	Ⅰm

Key=Am

重配和聲後和弦進行 >

Am A7	Dm G	A	A
Ⅰm Ⅰ7	Ⅳm ♭Ⅶ	Ⅰ	Ⅰ

Key=Am Key=A

❶ 轉調為大調

和弦聲位範例

原和弦進行 >

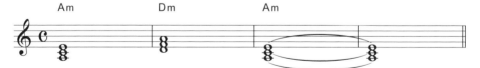

重配和聲後和弦進行 >

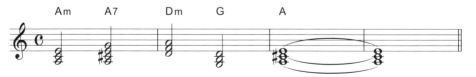

106

➔ 以副屬和弦做為亮點

接下來要繼續介紹在結尾保持高昂氣氛的編排。本範例的原和弦進行是小調的「Im-IVm-Im-Im」，直接使用的話會有較直率的感覺，所以在此讓我們把前半的兩小節按兩拍分割，重配出適用於尾奏的和弦進行。

在從開頭第一小節的「Am」進入第二小節的「Dm」之前，先嵌入一個「A7」。這個和弦正好是「Dm」的副屬和弦，屬於自然和弦中沒有的聲響，所以能為樂音的進行帶來刺激。

接著，在從第二小節的「Dm」進入第三小節的「Am」之前，也試著放進一個緩衝和弦增添變化吧。將A小調主和弦「Am」隔壁的「G」放進去，這樣就可以平順地回歸到主和弦。

➔ 強調「大團圓」的重配和聲

接下來，直接回到「Am」也並無不可，但這邊讓我們把結尾修改得更適合結尾吧。這裡把「Am」改成「A」，換言之就是轉調成大調❶。

這個轉調是足以左右旋律走向的關鍵，如果和弦的內音與旋律沒有相衝的話，從小調轉成大調也是一種選擇。最後將帶有解決感的和弦從小調轉為大調，就可以表現出強烈的「結尾感」、「大團圓」印象，以尾奏的重配和聲來說可以發揮相當大的效果，請務必嘗試看看。

32 畫下明朗句點的 小調調性尾奏②

▶ 以「♭VII7」導向明朗的未來

WAV & MIDI ◉　[鋼琴] 32_1_pf_org → 32_2_pf_rhm
[編曲] 32_3_arr_org → 32_4_arr_rhm

和弦進行

原和弦進行

Dm	E7	Am	A7	Dm	E7	Am
IVm	V7	Im	I7	IVm	V7	Im

Key=Am

重配和聲後和弦進行

Dm	B♭7	Am7(9)	E♭7(9)	Dm7(9)	G7	A△7
IVm	♭II7	Im7(9)	♭V7(9)	IVm7(9)	♭VII7	I△7

Key=Am　　　　　　　　　　　　　　　　　　　　　　　Key=A

和弦聲位範例

原和弦進行

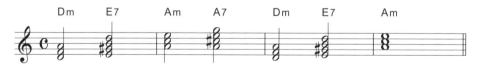

重配和聲後和弦進行

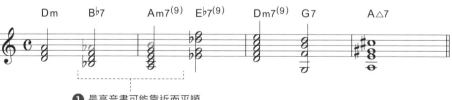

❶ 最高音盡可能靠近而平順

➡ 以引伸音製造動線

延續前篇，我們來將小調的結尾調整成有明朗未來感的聲響吧。範例原本的和弦進行是反覆「IVm-V7-Im（I7）」的單純進行樣式。

第一小節開頭的「Dm」保留原狀，第三、四拍的「E7」改成反轉和弦「B♭7」，帶來一點點爵士風味的聲響。

第二小節第一、二拍的「Am」改成四和音後再加上9th音「Si」，成為「Am7⁽⁹⁾」。因為前一個和弦「B♭7」的7th是「La♭」，所以目的是要讓這兩個和弦盡可能地銜接成平順的「La♭-Si」❶。

➡ 「♭VII7」後面的和弦很重要

第二小節第三、四拍的「A7」改成反轉和弦「E♭7⁽⁹⁾」，第三小節的「Dm」則加上7th與9th成為「Dm7⁽⁹⁾」，一口氣將聲響的廣度拓展開來。

下面的「E7（V7）」是關鍵，在此將其改成「G7（♭VII7）」（前提是旋律裡沒有與和弦內音相衝的「La♭」）。

為什麼要用這個和弦？因為「G7」與「E7＋引伸音」的和弦內音，除了根音和3rd以外全都相同。下列為站在「E7」角度來看「G7」和弦內音的情況：

■Sol（♯9th）・Si（5th）・Re（7th）・Fa（♭9th）

接著，最後的「Am」也改成大調的和弦「A△7」，也就是在結尾轉調成為A大調。在重配和聲之後，本範例也與前面的範例一樣，帶來在充滿希望之中落幕的意象。

33 畫下明朗句點的 小調調性尾奏③

> ▶ 增添一絲感傷的進行樣式

WAV & MIDI ● [鋼琴] 33_1_pf_org → 33_2_pf_rhm
[編曲] 33_3_arr_org → 33_4_arr_rhm

和弦進行

原和弦進行

Dm	E7	Am	A7	Dm	E7	Am
IVm	V7	Im	I7	IVm	V7	Im

Key=Am

重配和聲後和弦進行

Bm7(♭5)	E7	Am	F#m7(♭5)	F△7	B♭7	A△7
IIm7(♭5)	V7	Im	VIm7(♭5)	♭VI△7	♭II7	I△7

Key=Am Key=A

和弦聲位範例

原和弦進行

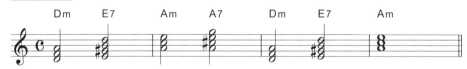

重配和聲後和弦進行

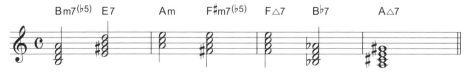

➜ 感傷的角色由 m7$^{(\flat 5)}$ 主演

本範例沿用了前面以「IVm-V7-Im」為核心的原和弦進行。與前面一樣，這次的重配和聲追求的也是充滿希望的明亮結尾，但要試著同時強調出感傷的部分。

首先，第一小節第一、二拍的「Dm」，在此改成下屬和弦的代理和弦「Bm7$^{(\flat 5)}$」。

再來，第二小節第三、四拍的「A7」也改成「F♯m7$^{(\flat 5)}$」。這個原本的和弦「A7」為副屬和弦，在暫時回到「Am（I）」後，再以旋律小調自然和弦「F♯m7$^{(\flat 5)}$（VIm7$^{(\flat 5)}$）」取代主和弦而成（「VIm7$^{(\flat 5)}$」同時具備了旋律小調自然和弦的主和弦與下屬和弦兩種功能屬性）。關於旋律小調自然和弦的功能，請參閱P.32。

此外，這兩個m7$^{(\flat 5)}$（小七減五和弦）也可說是表現「感傷」氛圍時不可或缺的重要存在，如果要為曲子添加亮點的話，請務必試著使用看看。

➜ 從第三小節開始朝明亮方向前進

第三小節的第一、二拍「Dm」，換成下屬和弦的代理和弦「F△7」，這是一個發揮「逐漸走向光明結局」作用的起點和弦。

接著讓我們把第三小節三、四拍上的和弦「E7」，重配成反轉和弦「B♭7」。實際用自己的耳朵比較「E7」與「B♭7」的聲響，可以知道後者確實較有朝明亮方向前進的印象。

最後，把第四小節的「Am」像前個範例一樣轉調為A大調，並以明朗的「A△7」做結。

34

小調的戲劇性樣式

▶ 以「♭VI△7-♭II△7」製造華麗感

WAV & MIDI ⦿ ［鋼琴］34_1_pf_org → 34_2_pf_rhm
［編曲］34_3_arr_org → 34_4_arr_rhm

和弦進行

原和弦進行

F	E7	Am		F	E7	Am
♭VI	V7	Im		♭VI	V7	Im

Key=Am

重配和聲後和弦進行

Dm7(9)	E7(♭9)	F△7	F♯m7(♭5)	F△7	B♭△7	Am△7(9)
IVm7(9)	V7(♭9)	♭VI△7	VIm7(♭5)	♭VI△7	♭II△7	Im△7(9)

Key=Am

和弦聲位範例

原和弦進行

重配和聲後和弦進行

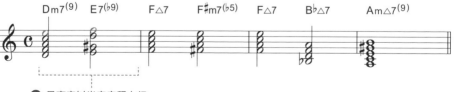

❶ 最高音以半音音程上行

➔ 從「F△7」連結「F♯m7⁽♭5⁾」

這裡要透過重配和聲，將其實很簡單的反覆兩次、A小調和弦進行「♭VI-V7-Im」，發展成帶有戲劇性展開的樣貌。

將一開頭的「F」改成同為下屬和弦的「Dm7」，並加上引伸音9th，透過增加內音數以達到添加華麗感的目的。

再來，第一小節後半的「E7」也增加引伸音、改為「E7⁽♭9⁾」後，和弦內音的最高音就會變成優美的半音上行「Mi-Fa」❶。接著把第二小節的「Am」改成主和弦代理和弦「F△7」，如此也可以讓聲響更添廣度。

第二小節的三、四拍則置入一個緩衝用的和弦「F♯m7⁽♭5⁾」。就如同前面介紹過的，由於都是旋律小調自然音階上的和弦，所以「F♯m7⁽♭5⁾」和「F△7」在和弦內音組成上，除了根音以外完全相同。

■F△7：Fa（root）·La（3rd）·Do（5th）·Mi（△7th）
■F♯m7⁽♭5⁾：Fa♯（root）·La（m3rd）·Do（♭5th）·Mi（7th）

此外，就像前面提到的，m7⁽♭5⁾是一種適合表現些許傷感的和弦。

➔ 以反轉和弦製造充滿動態感的解決

將第三小節的「F」增加音數，改為四和音「F△7」；「E7」則變成反轉和弦「B♭7」的△7th型態「B♭△7」。「F△7-B♭△7（♭VI△7-♭II△7）」非常具有動態感，用在最後的解決當中時，可以帶來華麗鮮艷的印象。

接著，最後的「Am」也變更為「Am△7」，形成一種「結束了！」的充滿結尾感的聲響。

35 獨具巧思的的尾奏

▶ 以下行和弦移動刺激聽者的期待心理

WAV & MIDI ● [鋼琴] 35_1_pf_org → 35_2_pf_rhm
[編曲] 35_3_arr_org → 35_4_arr_rhm

和弦進行

原和弦進行

Dm	E7	Am	F♯m7(♭5)	F	Em	Am
IVm	V7	Im	VIm7(♭5)	♭VI	Vm	Im
Key=Am						

重配和聲後和弦進行

Bm7(♭5)	B♭7(9,♯11)	Am7(9)	A♭7(9)	F△7(onG) G7(13)	A
IIm7(♭5)	♭II7(9,♯11)	Im7(9)	♭I7(9)	♭VI△7(on♭VII) ♭VII7(13)	I
Key=Am					Key=A

和弦聲位範例

原和弦進行

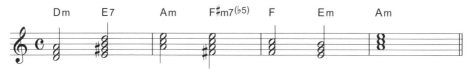

重配和聲後和弦進行

❷ 最高音是「Mi」

❶ 根音以半音音程下行　　❸ 最低音「Sol」以半音接續前面和弦的「La♭」

➡ 利用接續的和弦產生根音移動

原來的和弦進行是由A小調的「IVm-V7-Im」與「♭VI-Vm-Im」組合而成。這裡要將本範例改成更適合用於結尾部分的和弦進行。

首先把第一小節的「Dm」改成下屬和弦的代理和弦「Bm7⁽♭5⁾」，「E7」也改成加上引伸音的反轉和弦「B♭7⁽9,♯11⁾」。

第二小節則將「Am」加上9th，改成聲響更寬廣的四和音「Am7⁽9⁾」，以整合和聲的動線。

第三、四拍的「F♯m7⁽♭5⁾」是用來連結「IVm-V7-Im」與「♭VI-Vm-Im」的和弦。前面在P.111也介紹過，「F♯m7⁽♭5⁾」是一種包括Am旋律小調自然和弦內音在內的和弦，所以除了用於主和弦以外，也可以當成下屬和弦的代理和弦使用（請參閱P.32圖表）。

這邊首先把「F♯m7⁽♭5⁾」改成旋律小調自然和弦的下屬和弦「D7（IV7）」，再改成反轉和弦「A♭7⁽9⁾」。如此一來，就可以讓根音形成「Si-Si♭-La-La♭」❶的優美半音下行。

➡ 從整體持續低音與最高音連續性考量的和聲重配

第三小節先從第三、四拍的「Em」開始重配，並且改成含有「Mi、Sol、Si」三個共通內音的「G7⁽13⁾」。這裡的關鍵點為根音會變成「Sol」，請務必牢記。

回到第三小節的第一、二拍，把「F」改成「F△7⁽onG⁾」，如此一來「F△7⁽onG⁾」的△7th就可以和「G7⁽13⁾」的最高音13th藉由相同內音「Mi」產生連結❷，並讓根音「Sol」成為持續低音❸。同樣地，「Sol」也與第二小節後半「A♭7」的根音「La♭」之間只相差半音。因此前面才會將「Em」換成「G7⁽13⁾」。

讓我們把最後的「Am」改成大調和弦「A」，做出明朗的解決感吧（須留意旋律中是否有會產生衝突的「Do」或「Sol」）。

整個看下來就會發現，和弦進行不斷緩緩下降，刺激聽者對曲式進展產生「下面會發生什麼事？」的期待心理。這是一段帶有一些巧思的重配和聲，請各位讀者不妨參考看看。

CHAPTER 3 總整理

☐ 想要混沌不清的意象時，就用aug **P.86**

☐ 「♭VII7」可以取代下屬小調和弦使用 **P.86**

☐ 「VIm7^(onII)」可以取代「IIm7＋引伸音」使用 **P.86**

☐ 讓最高音音程上行，
可以帶來對曲子進展的期待心理 **P.88 / P.90**

☐ 「V^(onI)」可以取代「I△7^(9)」使用 **P.88**

☐ 在不同調號下使用度名相同的和弦，
可以帶來整齊劃一感 **P.92**

☐ 想要引起聽者注意，就用反轉和弦 **P.92 / P.96 / P.100**

☐ 用和弦最高音製造副旋律線的時候，
也可以使用引伸音 **P.94**

☐ 在小調進行的結尾使用「Im△7」，
可以帶來有力道但不失優雅的聲響 **P.100 / P.113**

☐ 想要以明朗氣氛結束小調曲子時，
可將曲調轉為同主調的大調 **P.106 / P.108 / P.110 / P.114**

CHAPTER

4

- -

能為前奏、旋律A
增添風味的技巧

在曲子的導入部也要多費心思

曲子的前奏是一入耳就要抓住聽者注意力的重
要部分，旋律A也是得讓聽者對曲子留下印象
的段落，因此兩者的和弦進行都必須細心安
排。一念之差就能左右曲子的完成水準。請參
考本章的示範，嘗試編出更完美的樂曲。

36

小調為主的旋律Ａ加深悲愴感

▶ 做出下行的最低音旋律線

WAV & MIDI ◉ ［鋼琴］36_1_pf_org → 36_2_pf_rhm
［編曲］36_3_arr_org → 36_4_arr_rhm

和弦進行

原和弦進行

Am	E7	Am	D7	Dm	Em	Am
Im	V7	Im	IV7	IVm	Vm	Im

Key=Am

重配和聲後和弦進行

Am	G#dim	Am(onG)	F#m7(♭5)	F△7	Em7	Am
Im	VIIdim	Im(on♭VII)	VIm7(♭5)	♭VI△7	Vm7	Im

Key=Am

和弦聲位範例

原和弦進行

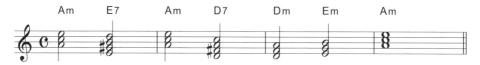

重配和聲後和弦進行

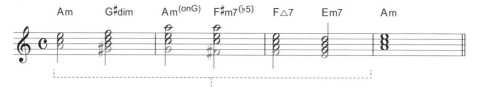

❶ 最低音的半音下行強調出悲傷感

118

→ 將dim取代屬七和弦使用

原來的和弦進行是聲響帶有些許晦暗色彩的小調，可說是在旋律A等相當好用的和弦進行。在此要嘗試重配出更加傷感的聲響。

首先將第一小節三至四拍上的「E7（V7）」改成更陰沉的「G♯dim（VIIdim）」。如果比較兩者的和弦內音，可以發現只有一個音不同，其他三個內音皆為共通。而反過來說，只要有一個音不同，就可以改變聲響。

■ E7：Mi（root）‧Sol♯（3rd）‧Si（5th）‧Re（7th）
■ G♯dim：Sol♯（root）‧Si（m3rd）‧Re（♭5th）‧Fa（♭7th）

後面的第二小節第一、二拍的「Am」則改成「Am⁽ᵒⁿG⁾」，這個和弦與「Am7」有數個共通內音（以7th音「Sol」為根音的分數和弦）。第三、四拍的「D7」正好是旋律小調自然和弦的「IV7（下屬和弦）」，所以替換成同樣具有旋律小調自然和弦與下屬和弦性質的「F♯m7⁽♭5⁾」做為代理和弦。本書好像常常提到這種具有悲傷聲響的和弦呢。比較兩者的和弦內音，會發現有兩個共通內音：

■ D7：Re（root）‧Fa♯（3rd）‧La（5th）‧Do（7th）
■ F♯m7⁽♭5⁾：Fa♯（root）‧La（m3rd）‧Do（♭5th）‧Mi（7th）

→ 留意最低音的音程動態

接下來，第三小節的第一、二拍「Dm」，改成同樣是下屬和弦的「F△7」；第三、四拍的「Em」改成「Em7」，呈現聲響的寬度。重配之後，便能讓最低音部分像❶一樣，呈現「La-Sol♯-Sol-Fa♯-Fa-Mi」的半音下行音形。在小調中安排這樣的半音進行，可以表現出心情逐漸消沉的氛圍，也比原來直率的和弦進行給聽者帶來更深沉的悲傷意象。

37

將單純的旋律A改編成帥氣時髦的風格

▶ 靈活運用二五進行的轉調技巧

WAV & MIDI
[鋼琴] 37_1_pf_org → 37_2_pf_rhm
[編曲] 37_3_arr_org → 37_4_arr_rhm

和弦進行

原和弦進行

C	F	Em	A7	Dm7	G7	C
I	IV	IIIm	VI7	IIm7	V7	I

Key=C

重配和聲後和弦進行

C△7	Dm7(9)	Em7	A7(♭13)	Fm7(9)	B♭7	Am7
I△7	IIm7(9)	IIIm7	VI7(♭13)	IIm7(9)	V7	Im7

Key=C Key=E♭ Key=Am

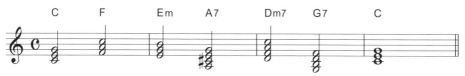

❷ 轉調　　❸ 轉調

和弦聲位範例

原和弦進行

C　　F　　Em　　A7　　Dm7　　G7　　C

重配和聲後和弦進行

C△7　　Dm7(9)　　Em7　　A7(♭13)　　Fm7(9)　　B♭7　　Am7

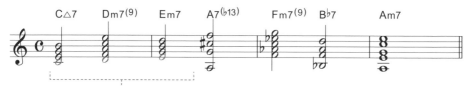

❶ 根音以全音音程上行

➡ 透過引伸音表現寬廣感

原來的和弦進行「I-IV-IIIm-VI7-IIm7-V7-I」是在旋律 A 段落當中頻繁出現，一種略顯樸素的和弦進行。這裡要試著重配為更加寬廣，帶點時尚感的聲響。

首先，將一開始的「C」改成更寬廣的△7th 和弦。第三至四拍的「F」改成加上 9th 的下屬和弦代理和弦「Dm7⁽⁹⁾」，第二小節的「Em」也加上 7th 音成為「Em7」，平均調整各和弦的厚度。如此一來，根音會變成上行的「Do-Re-Mi」❶。

➡ 兩段式轉調重配

接著在第二小節第三至四拍的「A7」加上♭13th 的「Fa」。這個引伸音的特色為帶有爵士感的優美聲響，可以為原來直率的和弦進行增添色彩。

第三小節第一、二拍的「Dm7」改成內音「Fa」與「Do」共通的「Fm7⁽⁹⁾」，第三、四拍的「G7」也改成「B♭7」。

至於會在這裡使用「B♭7」的理由，則是出自第三小節原來的和弦上。這裡有「Dm7-G7（IIm7-V7）」，換言之就是二五進行。在重配和聲之後，「Fm7⁽⁹⁾-B♭7」就會變成降 E 大調的二五進行（IIm7-V7），也就是可以看成在第三小節轉調為降 E 大調 ❷。轉調會讓原來的和弦進行產生印象上的重大轉變，不過因為仍保持原來的二五進行，所以不至於造成太過強烈的突兀感。

第四小節的「C」改成代理和弦「Am7」，這是由「B♭7」的半音或全音下內音組成的和弦，能夠帶來自然的解決感。加上這個和弦之後，根音就會形成「Si♭-La」的半音進行，同時「Am7」也是原來和弦「C」的代理和弦，所以可以很自然地轉調為 Am ❸。

38 為簡單的小調前奏加強印象

▶ 留意最高音的和弦代換

WAV & MIDI ● ［鋼琴］38_1_pf_org → 38_2_pf_rhm
［編曲］38_3_arr_org → 38_4_arr_rhm

和弦進行

原和弦進行 〉

Am	Am	F	Em
I m	I m	♭VI	Vm

Key=Am

重配和聲後和弦進行 〉

F△7	Em7	Dm7	Em7
♭VI△7	Vm7	IVm7	Vm7

Key=Am

和弦聲位範例

原和弦進行 〉

❶ 最高音形成全音音程動線

重配和聲後和弦進行 〉

➡ 將「Am」改成「F△7」

原來和弦進行的前奏所使用的「Im-Im-♭VI-Vm」具有較輕盈的聲響，可以活用於各種曲調之中。這裡將進入旋律 A 以前的段落當成曲子的序章，透過重配和聲營造出令人印象深刻，更適合當成前奏的和弦進行。

首先，開頭的「Am（Im）」先改成主和弦的代理和弦「F△7（♭VI△7）」。這是為了要以△7th和弦為和聲增豔；又因為是代理和弦，「共同內音多」這點，理所當然地可以做為代換的理由之一。

- Am：**La（root）** ·**Do（m3rd）** ·**Mi（5th）**
- F△7：Fa（root） ·**La（3rd）** ·**Do（5th）** ·**Mi（△7th）**

➡ 以下行的和弦增加期待感

當一個和弦持續兩小節時，聽起來就會顯得有點乏味。試著把第二小節的「Am」改成「Em7」，如此一來，從第一小節的「F△7」到「Em7」的根音就會相鄰，連接成一個優美的下行動線。

接著，在第三小節的「F」也換成同為下屬和弦的「Dm7」，第四小節的「Em」則加上7th成為四和音「Em7」，展現出聲響的廣度。

由此觀察整體的流向，可以看出最高音形成了優美的「Mi-Re-Do-Re」❶動線。

此外，原來的和弦進行帶有直率有力的印象，但在重配和聲後，是不是轉變成一種柔美的氛圍了呢？相較小調以「Im」開始的前奏所帶來的力道，這裡的重配和聲則因為「♭VI△7-Vm7-IVm7-Vm7」的下行過程，產生既柔軟又能勾起對旋律 A 的期待感的聲響。

為簡單的大調前奏加強印象

▶ 「減少和弦」這個選項

WAV & MIDI ●　[鋼琴] 39_1_pf_org → 39_2_pf_rhm
　　　　　　　[編曲] 39_3_arr_org → 39_4_arr_rhm

和弦進行

> 原和弦進行

C	Am	F	G
I	VIm	IV	V

Key=C

> 重配和聲後和弦進行

G(onC)	G(onC)	F(onG)	F(onG)
V(on I)	V(on I)	IV(on V)	IV(on V)

Key=C

和弦聲位範例

> 原和弦進行

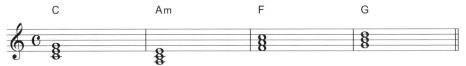

> 重配和聲後和弦進行

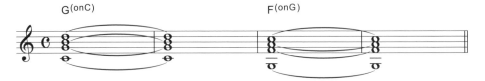

➡ 「I→I△7⁽⁹⁾→V⁽ᵒⁿI⁾」這種重配方式

原來的和弦進行「I-VIm-IV-V」用途相當廣泛，但因為這裡想要一個更適用於前奏的進行，而刻意變化成具有導入性格，並激起對旋律Ａ期待感的前奏。發展方向則是藉由將整體慢慢拓寬傳達一種「接下來的旋律將更有動態感，敬請期待」的訊息。這裡需要的是「較少的和弦變換」與「單純的和弦內音」兩項。以重配和聲而言，增加和弦或增加內音數量都可以引人注意，但是反過來以減法處理的話，也有發揮效果的例子。

首先我們要把第一小節的「C」改成「G⁽ᵒⁿC⁾」。這是先把「C」視為「C△7⁽⁹⁾」後再減少內音數的重配方式。這在前面的P.89已經說明過，兩者的內音幾乎相同。

- C△7⁽⁹⁾：**Do（root）·Mi（3rd）·Sol（5th）·Si（△7th）·Re（9th）**
- G⁽ᵒⁿC⁾：**Do（4th）·Sol（root）·Si（3rd）·Re（5th）**

由以上解說可以得知，「G⁽ᵒⁿC⁾」就是「C△7⁽⁹⁾」去掉「Mi」而成的和弦。

接下來，第二小節中的「Am」是主和弦的代理和弦，所以可以換成「C」；而之後再變換成「G⁽ᵒⁿC⁾」，方法與第一小節完全相同。

➡ 省略和弦轉換以達到簡化目的

第三小節的「F」是放在帶往第四小節「G」之前，具有緩衝作用的和弦。在判斷這裡可以省略這個和弦後，就可以將第三至第四小節都改成相同的「F⁽ᵒⁿG⁾」，以達到簡化全體組成的目的。

那麼又為什麼這邊要選擇「F⁽ᵒⁿG⁾」呢？第三小節可以看成是把第四小節「G」的根音拿來當最低音使用，再加上原來和弦而成的型態。而第四小節也換掉「G7」改為採用「F⁽ᵒⁿG⁾」。這裡的「F⁽ᵒⁿG⁾」是「G7sus4」加上9th內音組成，如果取代屬七和弦使用，則因為少了3rd的緣故所以能帶來更帥氣的聲響表現（參閱P.67）。重配後的和弦進行，最低音在第一至第二小節會變成「Do」，第三至第四小節則是「Sol」。單純的最低音能夠引出「後面好像會發生什麼事」的期待感。

40 酷炫又充滿期待的小調類前奏

▶ 拿掉 m3rd 與 5th 的分數和弦

WAV & MIDI ● ［鋼琴］40_1_pf_org → 40_2_pf_rhm
［編曲］40_3_arr_org → 40_4_arr_rhm

和弦進行

原和弦進行

Am7$^{(9,11)}$	Am7$^{(9,11)}$	E7$^{(9)}$	E7$^{(♭9)}$
Im7$^{(9,11)}$	Im7$^{(9,11)}$	V7$^{(9)}$	V7$^{(♭9)}$
Key=Am			

重配和聲後和弦進行

G$^{(onA)}$	G$^{(onA)}$	D$^{(onE)}$	E7$^{(♭9)}$
♭VII$^{(on I)}$	♭VII$^{(on I)}$	IV$^{(on V)}$	V7$^{(♭9)}$
Key=Am			

和弦聲位範例

原和弦進行

重配和聲後和弦進行

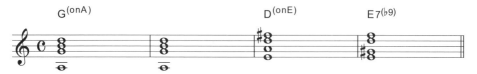

➡ 運用分數和弦

原來的和弦進行，如果不將引伸音算進去，就會變成很單純的小調和弦進行「Im7-V7」。本範例將會重配出更酷炫，並帶有對「接下來展開」預感、適合前奏的和弦進行。首先為了要製造更酷的聲響，先把開頭兩小節的「Am7$^{(9,11)}$（Im7$^{(9,11)}$）」改成「G$^{(onA)}$（♭VII$^{(onI)}$）」。以下是和弦內音的比較：

■ Am7$^{(9,11)}$：**La（root）**・Do（m3rd）・**Mi（5th）**・**Sol（7th）**・**Si（9th）**・**Re（11th）**

■ G$^{(onA)}$：**La（7th）**・**Sol（root）**・**Si（3rd）**・**Re（5th）**

從上面可以看出，這兩個和弦有四個共通內音。而且「G$^{(onA)}$」從「Am7」來看，「Si」是 9th，「Re」是 11th。換言之，和弦組成能夠看做是「Am7 ＋引伸音」拿掉 m3rd 與 5th。同樣的音數，但因為少了 m3rd 與 5th 而形成更為帥氣的印象。

➡ 第三小節也維持前兩小節的處理手法

接著第三小節的「E7$^{(9)}$（V7$^{(9)}$）」則改成「D$^{(onE)}$（IV$^{(onV)}$）」。比較兩者的和弦內音如下（和弦聲位譜例省略了 5th）：

■ E7$^{(9)}$：**Mi（root）**・Sol$^{\sharp}$（3rd）・Si（5th）・**Re（7th）**・**Fa$^{\sharp}$（9th）**

■ D$^{(onE)}$：**Mi（9th）**・Re（root）・**Fa$^{\sharp}$（3rd）**・La（5th）

有三個音是共通的呢。這就是採用與第一、二小節相同手法的重配和聲。

「D$^{(onE)}$」的聲響帶來一種「想在接下來得到解決」的暗示，主要是因為和「E7sus4」和弦內音「Mi・La・Si・Re」聽起來很相似。藉由從「D$^{(onE)}$」的 5th 內音「La」（「E7sus4」的 4th）移動到「E7$^{(♭9)}$」的 3rd 內音「Sol$^{\sharp}$」，便能帶來解決感。因此，「E7$^{(♭9)}$」可以做為起承轉合中的「合」看待。

41 充滿希望的大調前奏

▶ 分割和弦形成二五進行

WAV & MIDI ● [鋼琴] 41_1_pf_org → 41_2_pf_rhm
[編曲] 41_3_arr_org → 41_4_arr_rhm

和弦進行

原和弦進行

C	F	C	F
I	IV	I	IV

Key=C

重配和聲後和弦進行

C△7	Dm7	Em7	Dm7	F(onG)
I△7	IIm7	IIIm7	IIm7	IV(on V)

Key=C

和弦聲位範例

原和弦進行

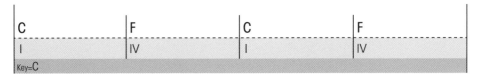

重配和聲後和弦進行 ❷ 最高音也呈上行線

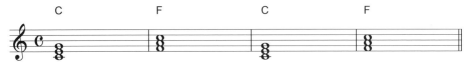

❶ 根音是上行線

➡ 只使用四和音與代理和弦也很有效果

原來的和弦進行是主和弦與下屬和弦反覆而成的單純型態，在此為了要給聽者帶來驚喜，試著將本段落改編成充滿希望感的聲響。

第一小節的「C」改成「C△7」，為曲子帶來符合開頭的寬廣聲響。

第二小節的「F」改成下屬和弦的代理和弦「Dm7」，第三小節的「C」也換成主和弦的代理和弦「Em7」。

前三小節的重配和聲，都只是換成四和音並以代理和弦取代原來的和弦，但事實上根音形成了「Do-Re-Mi」❶、最高音也形成了「Si-Do-Re」❷這般優美的和聲線，可以帶出之後朝向旋律A的流暢展開預感。

➡ 其實，分數和弦的真面目是……

最後的第四小節考量到後面將平順進入旋律A，而將「F」分割成兩個和弦。

第一至二拍使用的下屬和弦「Dm7」與第二小節相同，後兩拍則改為「F(onG)」。如同前面在P.125所述，是一個可以取代「G7」的和弦（從G調來算，和弦內音就是「根音＋7th＋9th＋11th（Sol・Fa・La・Do）」）。換言之，第四小節的「Dm7-F(onG)」可以看成二五進行。因此可以順利銜接後面可能以主和弦開始的旋律A。

如同原來的和弦進行，一小節一和弦的方式在需要簡潔有力意象的場合時很有效果。如果覺得還是不夠，或無法順利安排段落展開的時候，建議可以參考本範例，將和弦分割並調整為二五進行形式。

42

熱情奔放的小調調性前奏

▶ 結合持續低音與最高音的技法①

WAV & MIDI

[鋼琴] 42_1_pf_org → 42_2_pf_rhm
[編曲] 42_3_arr_org → 42_4_arr_rhm

和弦進行

原和弦進行

Am	Em7	Dm7	Em7
I m	V m7	IV m7	V m7
Key=Am			

重配和聲後和弦進行

Am	G(onA)	F(onA)	G(onA)
I m	♭VII(on I)	♭VI(on I)	♭VII(on I)
Key=Am			

和弦聲位範例

原和弦進行

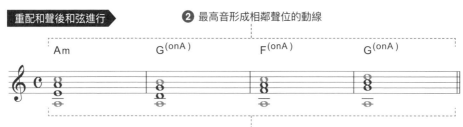

重配和聲後和弦進行　　　❷ 最高音形成相鄰聲位的動線

❶ 最低音是「La」的持續低音

130

➔ 將「Vm7」改成「♭VII⁽ᵒⁿ¹⁾」

適用於前奏的進行樣式還有很多，在此要將小調的循環和弦「Im-Vm7-IVm7-Vm7」重配出更具戲劇性的聲響。

首先保留第一小節的「Am」，重要的是後面的第二與第三小節。

第二小節的「Em7（Vm7）」改成「G⁽ᵒⁿᴬ⁾（♭VII⁽ᵒⁿ¹⁾）」。下面是和弦內音的比較：

■ **Em7：Mi（root） ·Sol（m3rd） ·Si（5th） ·Re（7th）**
■ **G⁽ᵒⁿᴬ⁾：La（9th） ·Sol（root） ·Si（3rd） ·Re（5th）**

兩者有三個共通的和弦內音。為了讓第一小節「Am」的根音成為持續低音，因此將「La」設為最低音。

➔ 代理和弦＋持續低音

第三小節使用了與「Dm7」同樣是下屬和弦的「F」，而為了維持前面的連續性，因此再加上最低音「La」成為分數和弦「F⁽ᵒⁿᴬ⁾」；最後的「Em7」則採用與第二小節相同的「G⁽ᵒⁿᴬ⁾」。

重配之後，整個和弦進行以「La」為持續低音統整❶，並且讓最高音相鄰成為「Do-Si-Do-Re」❷的動線。而這高低兩線營造出的對比，正是表現出熱情的聲響關鍵。

43

絢爛璀璨的小調調性前奏

▶ 結合持續低音與最高音的技法②

WAV & MIDI

[鋼琴] 43_1_pf_org → 43_2_pf_rhm
[編曲] 43_3_arr_org → 43_4_arr_rhm

和弦進行

原和弦進行

Am	Em7	Dm7	Em7
Im	Vm7	IVm7	Vm7
Key=Am			

重配和聲後和弦進行

Am7(9)	Bm7(onA)	Am7	Bm(onA)
Im7(9)	IIm7(on I)	Im7	IIm(on I)
Key=Am			

和弦聲位範例

原和弦進行

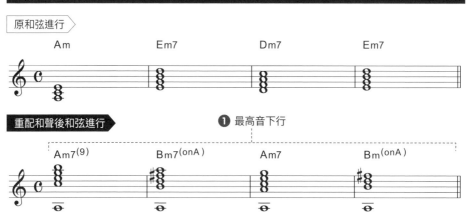

重配和聲後和弦進行

❶ 最高音下行

➡ 將「Vm7」改成「IIm7⁽ᵒⁿᴵ⁾」

本範例也是小調的重配和聲，並且和前頁範例一樣，都是使用同一組「Im-Vm7-IVm7-Vm7」循環和弦進行。前一個範例重配出相當具有戲劇性的聲響，在此則要試著重配得更為華麗。

開頭的「Am」改成四和音＋引伸音的「Am7⁽⁹⁾」，帶來富麗質感。

第二小節的「Em7（Vm7）」則改成「Bm7⁽ᵒⁿᴬ⁾（IIm7⁽ᵒⁿᴵ⁾）」。照例，我們要比較兩個和弦的內音：

- **Em7**：Mi（root）·Sol（m3rd）·Si（5th）·Re（7th）
- **Bm7⁽ᵒⁿᴬ⁾**：La（7th）·Si（root）·Re（m3rd）·Fa♯（5th）

雖然只有兩個和弦內音共通，但從「Em7」算起，「Fa♯」相當於9th，「La」則相當於11th。所以可以把「Bm7⁽ᵒⁿᴬ⁾」看成拿掉根音「Mi」與m3rd「Sol」的「Em7」。

重配和弦以後，為了讓最低音成為持續低音，而使用了分數和弦。

➡ 以最高音下行提升序幕感

第三小節的「Dm7」改成「Am7」，這是為了讓持續低音「La」免於被中斷，也為了做出將在後面提到的最高音聲位動線。是故這裡採用了具有共通內音「La」、「Do」的「Am7」。

結尾的「Em7」可以像第二小節一樣改成「Bm7⁽ᵒⁿᴬ⁾」，不過在此則改成沒有7th的「Bm⁽ᵒⁿᴬ⁾」，目的是要讓最高音聲位形成「Si-La-Sol-Fa♯」❶的下行動線。第三小節使用「Am7」也是基於同樣的原因。有了下行聲位動線，就能帶來更深一層的「樂曲序章」氛圍。

CHAPTER 4 總整理

□ 想為「V7」帶來陰暗印象時，可以使用「VIIdim」　　　　**P.118**

□ ♭13th 具有優美的爵士風味聲響　　　　**P.120**

□ 減少和弦數也是一種選項　　　　**P.124**

□ 「IIm7-IV⁽ᵒⁿⱽ⁾」也可以當成二五進行使用　　　　**P.128**

□ 「Vm7」有些時候可以替換成「♭VII⁽ᵒⁿI⁾」　　　　**P.130**

□ 「Vm7」有些時候又可以換成「IIm7⁽ᵒⁿI⁾」　　　　**P.132**

在各種場合
都能應用的手法

探索重配和聲的各種可能

在本書的最後一章,要介紹能用於樂曲任何段
落的重配和聲發想範例。「經典」的和弦進行
非常多,想不想再妝點得更為華麗呢?只要稍
稍費點工夫,就可以讓作品更具原創性,請務
必參考看看。

44 妝點經典和弦進行①

▶ 留意「Fm6」與「E♭dim」

WAV & MIDI ● [鋼琴] 44_1_pf_org → 44_2_pf_rhm
[編曲] 44_3_arr_org → 44_4_arr_rhm

和弦進行

原和弦進行

Dm7	G7	C△7	Am7
IIm7	V7	I△7	VIm7
Key=C			

重配和聲後和弦進行

F△7	Fm6	Em7	E♭dim
IV△7	IVm6	IIIm7	♭IIIdim
Key=C			

和弦聲位範例

原和弦進行

Dm7　　　G7　　　C△7　　　Am7

重配和聲後和弦進行　❶ 最高音下行

F△7　　　Fm6　　　Em7　　　E♭dim

❷ 根音也下行

➡ 「Fm6」≒「G7」

原來的進行「IIm7-V7-I△7-VIm7」是不論放在曲子任何段落都很自然的進行樣式，重配出來的和聲結果會受到曲子本身的氣氛或編曲的影響而有所改變。而在本範例，要嘗試重配出略帶哀愁的優美和弦進行。

首先，將「Dm7」改成同為下屬和弦的「F△7」，展現明亮與寬廣感。只是這樣微調，就可以改變聲響的印象。接下來是重點：將「G7（V7）」換成下屬小調和弦「Fm6」。為什麼可以這樣取代，其實說穿了一點也不奇怪。讓我們來分析「G7」與「Fm6」的和弦內音：

- **G7：Sol（root）·Si（3rd）·Re（5th）·Fa（7th）**
- **Fm6：Fa（root）·La♭（m3rd）·Do（5th）·Re（6th）**

「Fm6」是「G7(♭9)」拿掉根音與3rd後加上11th的和弦，從「G7」來看，「Fa」是7th、「La♭」是♭9th、「Do」是11th、「Re」則是5th。這個重配和聲是基於希望將最低音設為「Fa」來當做持續低音而成的。

➡ 兩條下行的動線

第三小節的「C△7」改成主和弦的代理和弦「Em7」，第四小節的「Am7（VIm7）」改成「E♭dim（♭IIIdim）」。「E♭dim」中的「La」、「Do」與「Am7」共通，另兩個內音的聲位也只相差半音：

- **Am7：La（root）·Do（m3rd）·Mi（5th）·Sol（7th）**
- **E♭dim：Mi♭（root）·Sol♭（m3rd）·La（♭5th）·Do（♭♭7th）**

重配和聲的時候通常需要考量與旋律的協調度，如果能讓聲響的意象自然且有較大改變的話，將會更加有效。

最後從整體的流動來看，可以發現在最高音以「Mi-Re-Re-Do」❶下行的同時，根音也以「Fa-Fa-Mi-Mi♭」❷動線下行。是不是非常優美呢？

45

妝點經典和弦進行②

▶ 有意識地選用可以形成動線的和弦

WAV & MIDI ● [鋼琴] 45_1_pf_org → 45_2_pf_rhm
[編曲] 45_3_arr_org → 45_4_arr_rhm

和弦進行

原和弦進行

F	G	C	Am
IV	V	I	VIm
Key=C			

重配和聲後和弦進行

F△7	Fm6	Em7	Am7
IV△7	IVm6	IIIm7	VIm7
Key=C			

和弦聲位範例

原和弦進行

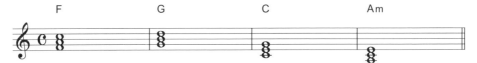

重配和聲後和弦進行

❷ 最高音呈下行

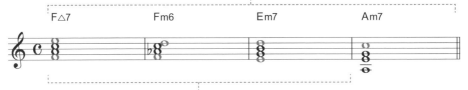

❶ 根音在同音或聲位相鄰的音上移動

138

➡ 將屬和弦換成下屬小調和弦

本範例原來的和弦進行「IV-V-I-VIm」與前一個範例一樣，都是用途廣泛的和弦進行。這裡讓我們透過最高音的動線，重配出流麗的聲響吧。

首先將第一小節的「F」改成四和音的「F△7」來增加廣度。第二小節的「G」則為了與「F△7」形成流暢的下行關係，改成下屬小調和弦「Fm6」。就像前面「44」解說過的，「Fm6」可以視為「G7＋引伸音」的變化型態。

前半的重配和聲之中，最高音「Mi-Re」和中間聲位「La-La♭」都是漂亮的下行。

➡ 留意旋律

第三小節的「C」改成主和弦的代理和弦「Em7」，並將聲響統整為均勻的厚度。而替換後的根音也會形成「Fa-Fa-Mi」❶的相鄰聲位移動。

接著，最後的「Am」也改成四和音的「Am7」。

現在重新確認整體進行的變化。最高音變成了到最後都很漂亮的「Mi-Re-Re-Do」下行呢❷。

在第二小節變成「Fm6」之處，必須留意：如果相對位置上的旋律剛好有「Sol」，就會與「Fm6」的m3rd「La♭」相衝突，請記得這時候就不能使用「Fm6」來重配。

不論是哪種重配和聲，替換的和弦都以不會和旋律打架為一大前提，務必要仔細檢查。

46

妝點經典和弦進行③

▶ 以dim或下屬小調和弦營造時尚感

WAV & MIDI ●　　[鋼琴] 46_1_pf_org　→　46_2_pf_rhm
　　　　　　　　　　[編曲] 46_3_arr_org　→　46_4_arr_rhm

和弦進行

原和弦進行

C	Am	Dm	G
I	VIm	IIm	V

Key=C

重配和聲後和弦進行

C	C#dim	Dm7　　　　Fm6	G7(13)　　　G7(♭13)
I	#Idim	IIm7　　　IVm6	V7(13)　　　V7(♭13)

Key=C

和弦聲位範例

原和弦進行

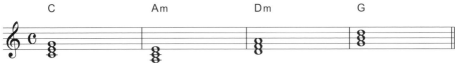

重配和聲後和弦進行

❶ 最高音以半音音程下行

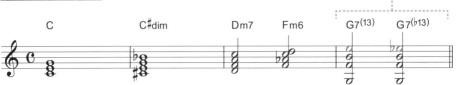

→ 用dim同時做出和聲動線與新奇的聲響

讓我們繼續探索對常用和弦進行的妝點方法。「I-VIm-IIm-V」也是個可以在各種曲風、段落中使用的循環和弦進行，在這裡要試著轉換成更時髦的氛圍。

第一小節直接保留「C」。重點在第二小節的「Am」改成了「C♯dim」。更動的目的在於讓根音以「Do-Do♯」的半音音程上行，以及導入dim和弦特有的突出聲響。聽起來怎麼樣？是不是覺得聲響從原來「Am」的直率印象搖身一變成為新奇的聲響了呢？

此外，由於dim和弦的m3rd與♭5th很容易與旋律相衝突，也請多加留意。

→ 仔細一聽，其實有副旋律

將第三小節的「Dm」改成「Dm7」提升廣度，第三至四拍再加入緩衝用的下屬小調和弦「Fm6」。下面是「Dm7（IIm7）」與「Fm6（IVm6）」和弦內音的比較：

- Dm7：**Re (root) ·Fa (m3rd) ·La (5th) ·Do (7th)**
- Fm6：**Fa (root) ·La♭ (m3rd) ·Do (5th) ·Re (6th)**

從上面的比較，可以得知兩者只有「La」與「La♭」不一樣，半音的移動又能帶來緩衝的效果。透過這種形式的下屬小調和弦，可以在和弦進行中增加複雜的意象，也可以營造出一絲絲感傷的氛圍。不過這裡須留意不要讓「Fm6」的m3rd「La♭」與旋律相衝。

最後把引伸音加在「G7」上，分割成「G7⁽¹³⁾-G7⁽♭¹³⁾」兩個和弦。只要確認最高音的動態，就可以知道這麼做的目的為何。那就是可以產生相鄰聲位的動線「Mi-Mi♭」❶。此外，第一小節的「C」與第三小節第一、二拍的「Dm7」之間以「C♯dim」連接，即本書提過好幾次的經過減和弦（passing diminish）。也因此，在重配和聲之後，就可以產生優美的經過減和弦動態。

47

妝點經典和弦進行④

▶ 屬和弦技法＋下屬小調和弦

WAV & MIDI ●　〔鋼琴〕47_1_pf_org → 47_2_pf_rhm
　　　　　　　〔編曲〕47_3_arr_org → 47_4_arr_rhm

和弦進行

原和弦進行

C	A7	Dm	G7	C	Am	Dm	G7
I	VI7	IIm	V7	I	VIm	IIm	V7

Key=C

重配和聲後和弦進行

C	E♭7	D7	G7	C	C7(onE)	Fm7	G7
I	♭III7	II7	V7	I	I7(on III)	IVm7	V7

Key=C

和弦聲位範例

原和弦進行

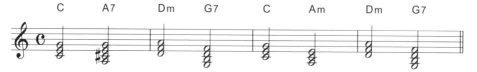

重配和聲和弦進行

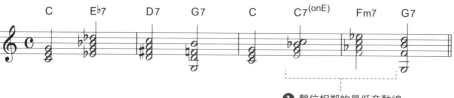

❶ 聲位相鄰的最低音動線

➔ 帶有爵士味的反轉和弦

　　原來的和弦進行，大抵上來說就是本書時常出現的「I-VI-IIm-V7」進行的兩次反覆。本範例將運用多種技法，重配出具有華麗氣息的展開。

　　第一小節開頭的「C」保持原狀，第三至四拍的「A7」改成反轉和弦「E♭7」。我們可以發現，只要這樣就能帶來有爵士味的聲響。

　　第二小節的「Dm」也改成下一個和弦「G7」的副屬和弦「D7」，為和聲添加彩度。

➔ 以下屬小調和弦展現

　　第三小節第一、二拍的「C」保留，第三、四拍的「Am」改成同為主和弦的「C」後轉為7th和弦（做為一個副屬和弦），再替換成以3rd的「Mi」為最低音的分數和弦「C7(onE)」。使用這個最低音的理由等一下會再做說明。

　　最後，第四小節「Dm」的重配要點，不是只改成下屬和弦，更在於用了下屬小調和弦「Fm7」，目的是要營造一點哀傷的氣氛。當然，就如同本書之前一再叮嚀，要小心不要讓和聲和旋律相衝了。

　　讓我們重新確認整個進行。要留意的是第三小節的三、四拍到第四小節的一、二拍的根音動態。因為有「Mi-Fa」❶的相鄰聲位移動，所以能產生平順優美的和弦進行。也因為如此，前面才會在中間添加「C7(onE)」。

48 減少音符數量的重配和聲

▶ 以 sus4 表現出漂浮感

WAV & MIDI
[鋼琴] 48_1_pf_org → 48_2_pf_rhm
[編曲] 48_3_arr_org → 48_4_arr_rhm

和弦進行

原和弦進行

Am7(9)	F△7(9)	Dm7(9)	E7
Im7(9)	♭VI△7(9)	IVm7(9)	V7

Key=Am

重配和聲後和弦進行

Esus4(onA)	Dsus4(onF)	Csus4(onB♭)	Esus4
Vsus4(onI)	IVsus4(on♭VI)	♭IIIsus4(on♭II)	Vsus4

Key=Am

和弦聲位範例

原和弦進行

重配和聲後和弦進行

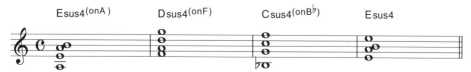

→ 將和弦換成sus4並減少和音數

試著把小調曲中相當好用的「Im7⁽⁹⁾-♭VI△7⁽⁹⁾-IVm7⁽⁹⁾-V7」進行，重配成充滿漂浮感的聲響吧。

第一小節的「Am7⁽⁹⁾」改成「Esus4⁽ᵒⁿᴬ⁾」，請確認這兩個和弦在和弦內音上的不同：

- Am7⁽⁹⁾：La（root）·Do（m3rd）·Mi（5th）·Sol（7th）·Si（9th）
- Esus4⁽ᵒⁿᴬ⁾：La（4th）·Mi（root）·Si（5th）

換句話說，「Esus4⁽ᵒⁿᴬ⁾」可以想成去掉「Do」與「Sol」的「Am7⁽⁹⁾」。

下面第二小節的「F△7⁽⁹⁾」則換成「Dsus4⁽ᵒⁿᶠ⁾」。

- F△7⁽⁹⁾：Fa（root）·La（3rd）·Do（5th）·Mi（△7th）·Sol（9th）
- Dsus4⁽ᵒⁿᶠ⁾：Fa（♯9th）·Re（root）·Sol（4th）·La（5th）

從上面的比較可以看出，「Dsus4⁽ᵒⁿᶠ⁾」可以看成是從「F△7⁽⁹⁾」去掉「Do」與「Mi」之後，再加入「F△7⁽⁹⁾」的13th音「Re」組成的和弦。和第一小節的和聲重配使用一樣的技巧呢。

→ 兩階段重配和聲法

第三小節的「Dm7⁽⁹⁾」改成「Csus4⁽ᵒⁿᴮ♭⁾」，使用的則是兩階段的重配和聲法。首先我們知道，「Dm7⁽⁹⁾」中的「Re·Fa·La」與「B♭△7（♭II△7）」共通。接著，將這個「B♭△7」轉換成sus4的分數和弦後即為「Csus4⁽ᵒⁿᴮ♭⁾（♭IIIsus4⁽ᵒⁿ♭ᴵᴵ⁾）」。如果從「B♭△7」算起，「Csus4⁽ᵒⁿᴮ♭⁾」中的「Si♭」是根音，「Do」是9th、「Fa」是5th、「Sol」是13th。換言之，和弦組成就是少了「Re（3rd）」和「La（△7th）」。接著，由於在這之前已經用了許多sus4和弦來重配，所以最後的「E7」也改成「Esus4」。

因為sus4和弦的調性感相當曖昧，用了就很難搭配接續的和弦，所以適用於想表現漂浮感與奇妙氣氛的場合。在需要呈現詭譎效果時，請試著使用看看。

49 運用各種手法的重配和聲技巧①

▶ 靈活運用dim與分數和弦

WAV & MIDI ● ［鋼琴］ 49_1_pf_org → 49_2_pf_rhm
　　　　　　 ［編曲］ 49_3_arr_org → 49_4_arr_rhm

和弦進行

原和弦進行

C	A7	Dm	B7	Em	A7	Dm	G7
I	VI7	IIm	VII7	IIIm	VI7	IIm	V7

Key=C

重配和聲後和弦進行

C△7	C#dim	Dm7	D#dim	Em7	E♭7	Am7(onD)	G7(13)
I△7	#Idim	IIm7	#IIdim	IIIm7	♭III7	VIm7(on II)	V7(13)

Key=C

和弦聲位範例

原和弦進行

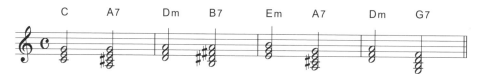

　　　C　　A7　　Dm　　B7　　Em　　A7　　Dm　　G7

重配和聲後和弦進行

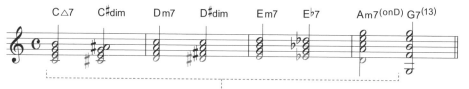

　　C△7　C#dim　Dm7　D#dim　Em7　E♭7　Am7(onD) G7(13)

❶ 最低音聲位以半音音程形成動線

➔ 活用 dim 和弦

原來的和弦進行由「I-VI7-IIm」和「IIIm-VI7-IIm-V7」組成，在此要試著以dim與反轉和弦來完全翻轉印象。

開頭的「C」為了追求寬廣感而改成「C△7」，下面的「A7（VI7）」則改成「C#dim（#Idim）」以強調聲響的變化。從下列兩者的和弦內音來看，可以發現有三個共通內音；而且站在「A7」的角度，「Si♭」也相當於♭9th。

■ **A7**：**La（root）・Do#（3rd）・Mi（5th）・Sol（7th）**

■ **C#dim**：**Do#（root）・Mi（m3rd）・Sol（♭5th）・Si♭（♭♭7th）**

為了表現廣度，第二小節的「Dm」也改為「Dm7」；第三至四拍的「B7（VII7）」則改成「D#dim（#IIdim）」。手法上其實與前面的「A7」相同，兩者的和弦內音有三個音共通，「Do」也是「B7」的♭9th。

■ **B7**：**Si（root）・Re#（3rd）・Fa#（5th）・La（7th）**

■ **D#dim**：**Mi♭（root）・Sol♭（m3rd）・La（♭5th）・Do（♭♭7th）**

➔ 將「IIm7(9,11)」改成「VIm7(onII)」

第三小節的「Em」改成「Em7」，第三至四拍的「A7」則改成更具震撼性的反轉和弦「E♭7」。

第四小節的「Dm」改成「Am7(onD)（VIm7(onII)）」，因為這個和弦跟由「Dm」擴展為「四和音＋引伸音」的「Dm7(9,11)（IIm7(9,11)）」有很多共通內音。

■ **Dm7(9,11)**：**Re（root）・Fa（m3rd）・La（5th）・Do（7th）・Mi（9th）・Sol（11th）**

■ **Am7(onD)**：**Re（11th）・La（root）・Do（m3rd）・Mi（5th）・Sol（7th）**

和聲重配到這裡，最低音聲位形成「Do-Do#-Re-Re#-Mi-Mi♭-Re」❶的相鄰音動線。

接著，最後的「G7」也加上13th引伸音「Mi」。如此一來，就會跟前一個和弦「Am7(onD)」有更多共通內音，形成優美的和弦聲位。

運用各種手法的重配和聲技巧②

▶ 緩衝用和弦加好加滿

WAV & MIDI ● [鋼琴] 50_1_pf_org → 50_2_pf_rhm
[編曲] 50_3_arr_org → 50_4_arr_rhm

和弦進行

原和弦進行

C	Am	Dm	G	Em	Am	Dm	G
I	VIm	IIm	V	IIIm	VIm	IIm	V

Key=C

重配和聲後和弦進行

							B♭7(9)	E♭7(9)		B♭7(9)	G7
C△7	Em7	Am7	Dm7	Fm6	G	G(onF)	Em7(♭5)	Am7	Dm7(9)	F△7(onG)	
I△7	IIIm7	VIm7	IIm7	IVm6	V	V(onIV)	♭VII7(9)	♭III7(9)	♭VII7(9)	V7	
							IIIm7(♭5)	VIm7	IIm7(9)	IV△7(onV)	

Key=C

和弦聲位範例

原和弦進行

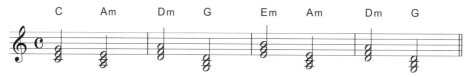

重配和聲後和弦進行

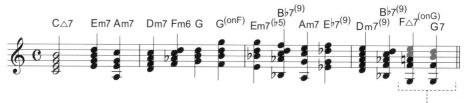

❶ 上面兩個和音形成音程相鄰的動態

➡ 找出有共通內音的和弦

本書的最後一個範例，要以使用了用途廣泛的「I-VIm-IIm-V」與「IIIm-VIm-IIm-V」的原和弦進行為基礎進行重配和聲。試著把原來的和弦分割得更細緻，配出華麗而令人印象深刻的和弦進行吧。

第一小節的「C-Am」先改成四和音的「C△7-Am7」，中間再嵌入主和弦的代理和弦「Em7」做為緩衝，表現出細微的動態。這裡與兩者共通內音多的和弦都可以考慮，而此處選用的是與「C△7」有「Mi·Sol·Si」三個音共通，和「Am7」也有「Mi·Sol」兩個共通音的「Em7」。

第二小節的「Dm-G」也先改成「Dm7-G」後，再把做為緩衝的和弦放在中間。這裡選用的是下屬小調和弦「Fm6」。

接下來我們要找出接在「G」後面，可以流暢銜接到第三小節「Em」的和弦。因為最低音是「Sol-Mi」，加入有「Fa」的和弦應該會很自然。考慮到前面的和弦是「G7」，因此筆者決定使用「G$^{(onF)}$」（參閱P.65）。

➡ 強調感傷氣息

那麼，第三小節的「Em」又該怎麼處理呢？這個段落需要的是能做為亮點的聲響。像是具有傷感音色的「Em7$^{(♭5)}$」就是一個好選擇。同時也要注意，如果旋律中含有「Si」的話，就會與和弦「♭5」的內音「Si♭」相衝。

第三至四拍的「Am」之前，想要再嵌入一個緩衝用的和弦以帶來華麗的意象，於是就放了「Em」的反轉和弦「B♭7$^{(9)}$」，帶出以半音下行抵達「Am」的重配和聲動線。

「Am」改成聲響較廣的「Am7」，後面再加入做為緩衝的「E♭7$^{(9)}$」。這是先將其想像成「Am-A7」的進行，再將「A7」的反轉和弦套上去所得到的結果。

第四小節的「Dm」改以爵士味的「Dm7$^{(9)}$」延續，於下一個和弦「G」之前再嵌入一個與「Dm7$^{(9)}$」具有共通內音「Re·Fa」的和弦「B♭7」（前提是旋律中沒有「La」或「La♭」的長音符）。

後面以「G7」取代「G」做結並沒有問題，但都已經配到這裡了，所以在前面又加了一個緩衝和弦「F△7$^{(onG)}$」，形成聲位相鄰的優美和弦進行「Do·Si」、「Mi·Re」❶。

CHAPTER 5 總整理

☐ 「IVm6」有些時候可以換成「V7$^{(\flat 9, 11)}$」　　　　**P.136**

☐ 「VIm7」有些時候可以換成「$^\flat$IIIdim」　　　　**P.136**

☐ 「Im7$^{(9)}$」有些時候可以換成「Vsus4$^{(onI)}$」　　　　**P.144**

☐ 「$^\flat$VI△7$^{(9)}$」有些時候可以換成「IVsus4$^{(on \flat VI)}$」　　　　**P.144**

☐ 「$^\flat$II△7」有些時候可以換成「$^\flat$IIIsus4$^{(on \flat II)}$」　　　　**P.144**

☐ 「VI7」有些時候可以換成「$^\sharp$Idim」　　　　**P.146**

☐ 「VII7」有些時候可以換成「$^\sharp$IIdim」　　　　**P.146**

☐ 「IIm7$^{(9,11)}$」有些時候可以換成「VIm7$^{(onII)}$」　　　　**P.146**

後記

感謝各位讀完這本書。不知道大家看完以後有什麼新的發現嗎？有沒有從書中得到樂趣呢？

本書提供的參考音源，希望能讓大家用耳朵實際體會不同和弦進行對相同旋律帶來的意象上的改變，若是各位能配合本書內容一起聆聽，那將會是筆者的榮幸。

重配和聲是作曲編曲階段相當重要的一個妝點性環節，至於能不能樂在其中，個人覺得因人而異。

祝福各位讀者在看過這本書以後，可以譜寫出比過去更加閃閃發亮的曲子，作曲編曲上也能更加輕鬆愉快。由衷希望本書能成為各位的助力。

二〇一九年二月　梅垣ルナ

國家圖書館出版品預行編目資料

圖解重配和聲入門 / 梅垣ルナ作 ; 黃大旺譯. -- 初版. -- 臺北市：易博士文化, 城邦文化
出版：家庭傳媒城邦分公司發行, 2020.02
　面；　公分
譯自：リハーモナイズ・テクニック50：初歩から学べるコード進行バリエーショ
ンの作り方
ISBN 978-986-480-107-7(平裝)

1.和聲學 2.和弦 3.作曲法

911.4 109001302

DA2012

圖解重配和聲入門

原 著 書 名／リハーモナイズ・テクニック 50 初歩から学べるコード進行バリエーシ
　　　　　　　ョンの作り方
原 出 版 社／株式会社リットーミュージック
作　　　　者／梅垣 ルナ
譯　　　　者／黃大旺
選　書　人／鄭雁聿
執 行 編 輯／呂舒峮

業 務 經 理／羅越華
總　編　輯／蕭麗媛
視 覺 總 監／陳栩椿
發　行　人／何飛鵬
出　　　　版／易博士文化
　　　　　　　城邦文化事業股份有限公司
　　　　　　　台北市中山區民生東路二段 141 號 8 樓
　　　　　　　電話：(02) 2500-7008　　傳真：(02) 2502-7676
　　　　　　　E-mail：ct_easybooks@hmg.com.tw
發　　　　行／英屬蓋曼群島商家庭傳媒股份有限公司城邦分公司
　　　　　　　台北市中山區民生東路二段 141 號 2 樓
　　　　　　　書虫客服務專線：(02)2500-7718、2500-7719
　　　　　　　服務時間：周一至週五上午 0900:00-12:00；下午 13:30-17:00
　　　　　　　24 小時傳真服務：(02)2500-1990、2500-1991
　　　　　　　讀者服務信箱：service@readingclub.com.tw
　　　　　　　劃撥帳號：19863813
　　　　　　　戶名：書虫股份有限公司
香 港 發 行 所／城邦（香港）出版集團有限公司
　　　　　　　香港灣仔駱克道 193 號東超商業中心 1 樓
　　　　　　　電話：(852) 2508-6231　　傳真：(852) 2578-9337
　　　　　　　E-mail：hkcite@biznetvigator.com
馬 新 發 行 所／城邦（馬新）出版集團【Cite (M) Sdn. Bhd.】
　　　　　　　41, Jalan Radin Anum, Bandar Baru Sri Petaling,
　　　　　　　57000 Kuala Lumpur, Malaysia.
　　　　　　　電話：(603) 9057-8822　　傳真：(603) 9057-6622
　　　　　　　E-mail：cite@cite.com.my
美 術 編 輯／簡至成
封 面 構 成／簡至成
製 版 印 刷／卡樂彩色製版印刷有限公司

REHARMONIZE TECHNIC 50 SHOHOKARA MANABERU CHORD SHINKO VARIATION NO
TSUKURIKATA
Copyright ©2019 LUNA UMEGAKI
Originally published in Japan by Rittor Music, Inc.
Traditional Chinese translation rights arranged with Rittor Music, Inc. through AMANN CO., LTD.

■ 2020 年 2 月 25 日 初版 Printed in Taiwan
■ 2021 年 10 月 8 日 初版 4.2 刷
ISBN　978-986-480-107-7

城邦讀書花園
www.cite.com.tw

定價 550 元　　HK$183